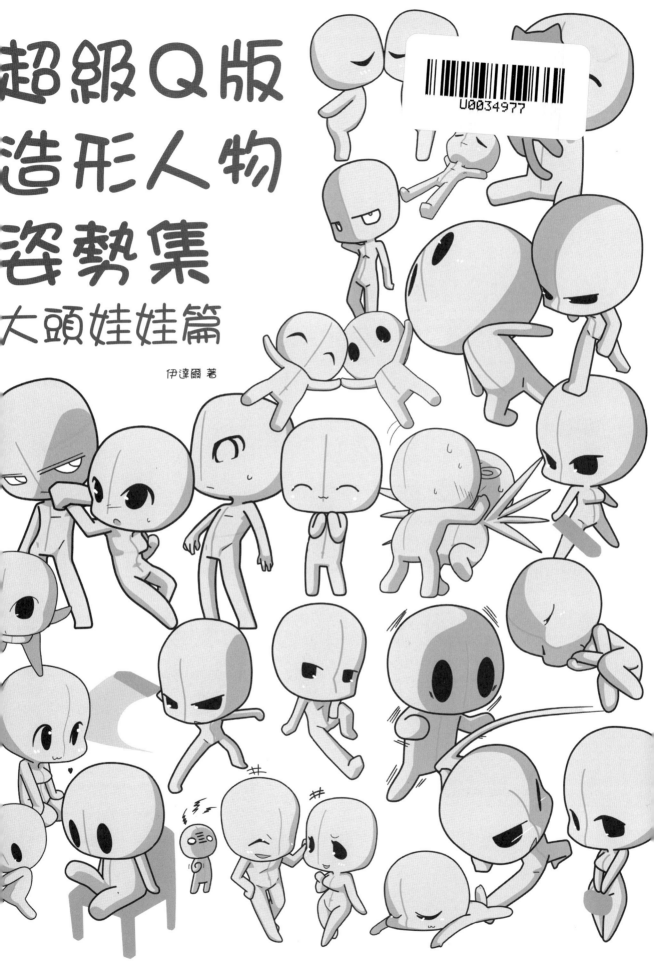

超級Q版造形人物姿勢集

大頭娃娃篇

伊達爾 著

目次

本書的使用方式

第 1 章　構思基本的人物角色描繪方式！

第 2 章　描繪各種不同的姿勢！

第 3 章　獨特的姿勢與場景！

目次

第 4 章　構思人物的表情與服飾打扮！

卷末　彩色插畫作品範例集

附屬 CD－ROM 的使用方式

本書所刊載的 Q 版造形人物姿勢都以 jpg 的格式完整收錄在內。Windows 或 Mac 作業系統都能夠使用。請將 CD－ROM 放入相對應的驅動裝置使用。

Windows

「開始」→「我的電腦」→雙點擊「CD－ROM 光碟機」或是「DVD－ROM 光碟機」圖示。

Mac

將 CD－ROM 插入電腦，雙點擊桌面上出現的圓盤狀圖示即可。

所有的姿勢圖檔都放在「sdp_chibi」資料夾中。請選擇喜歡的姿勢來參考。圖檔與本書不同，人物造形上面都以藍色線條清楚標示出正中線（身體中心的線條）。請作為角色設計時的參考使用。

使用「Paint tool SAI」或「Photoshop」開啟姿勢圖檔作為底圖，再開啟新圖層重疊於上，試著描繪出自己喜歡的角色吧。將原始圖層的不透明度調整為25～50％左右比較方便作畫。

使用授權範圍

本書及 CD－ROM 收錄的所有 Q 版造形人物姿勢的擷圖都可以自由透寫複製。購買本書的讀者，可以透寫、加工、自由使用，不會產生著作權費用或二次使用費，也不需要標記版權所有人。但人物姿勢圖檔的著作權歸屬於本書執筆的作者所有。

這樣的使用 OK

在本書所刊載的人物姿勢擷圖上描圖（透寫）。加上衣服、頭髮，描繪自創的插畫。將描繪完成的插圖在網路上公開。

將 CD－ROM 收錄的人物姿勢擷圖當作底圖，以電腦繪圖製作自創的插畫。將繪製完成的插畫刊載於同人誌，或是在網路上公開。

參考本書或 CD－ROM 收錄的人物姿勢擷圖，製作商業漫畫的原稿，或製作刊載於商業雜誌上的插畫。

禁止事項

禁止複製、散布、轉讓、轉賣 CD－ROM 收錄的資料（也請不要加工再製後轉賣）。禁止以 CD－ROM 的人物姿勢擷圖為主角的商品販售。請勿透寫複製作品範例插畫（折頁與專欄的插畫）。

這樣的使用 NG

將 CD－ROM 複製後送給朋友。

將 CD－ROM 的資料複製後上傳到網路。

將 CD－ROM 複製後免費散布，或是有償販賣。

非使用人物姿勢擷圖，而是將作品範例描圖（透寫）後在網路上公開。

直接將人物姿勢擷圖印刷後作成商品販售。

預先告知事項

本書刊載的人物姿勢，描繪時以外形帥氣美觀為優先。包含電影及動畫虛構場景中登場之特有的操作武器姿勢或是特有的體育運動姿勢。可能與實際的武器操作方式，或是與符合體育規則的姿勢有相異之處。

第 **1** 章
構思基本的人物角色描繪方式！

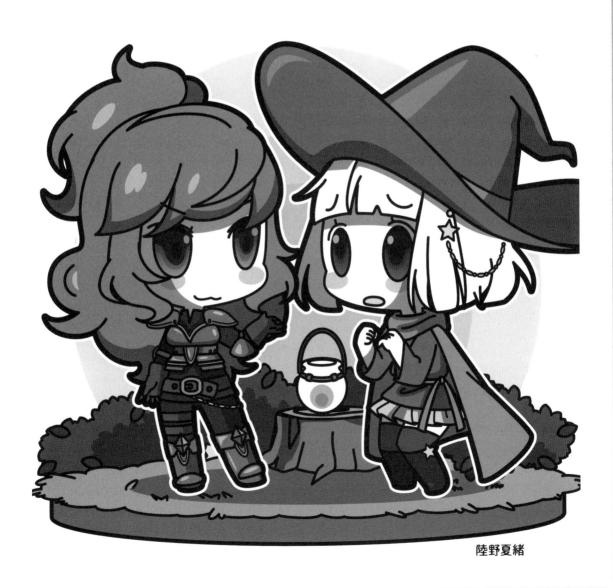

陸野夏緒

構思大頭娃娃的魅力

▌與高頭身人物角色不同
▌大頭娃娃的魅力所在

本書是將焦點放在 Q 版造形人物角色
中，尤其是低頭身的大頭娃娃所做的
特集。

右方的兩張圖分別是相同角色的 8 頭
身與 2 頭身的不同造形。那麼 8 頭身
的人物角色與 2 頭身的大頭娃娃有什
麼不一樣的地方呢？

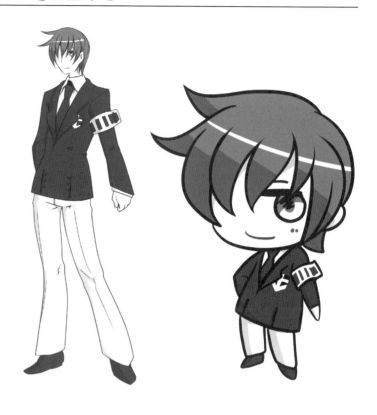

▌可以放大描繪
▌表現情感關鍵的「臉部」

如果將全身放進框架裏的話可以看出
2 頭身的大頭娃娃，臉部佔據了大部
分的畫面。臉部是用來表現人物角色
情感與性格的重要部位。剛開始畫畫
的時候，很多人也都是「先從臉部開
始」練習吧。大頭娃娃的人物角色，
可以放大描繪如此充滿魅力的部位。

除了「臉部」這個主角外 身體也有表現的機會

接下來,假設我們要描繪製作人物角色的卡片或是證件套。如果將高頭身的角色放進橫向長方形的框架中,感覺起來似乎有些空曠。另一方面,如果是大頭娃娃造形的話,臉部和身體都能濃縮得較為精簡。除了能將人物角色的「臉部」作為主體之外,同時也能呈現出身體的動作或姿勢。

角色之間的身高 差距也會壓縮

在身高差距大的兩個角色並肩而站的畫面中,如果將鏡頭配合身高較高的角色時,那就看不見身高較低的角色了。不過如果是大頭娃娃造形的話,即使表現出兩人的身高差距,仍然可以放進同一個畫面裏。

順手就能描繪真有趣! 這也是大頭娃娃的魅力

大頭娃娃造形不需要將人體的細節全都描繪出來,短時間就能順手描繪完成,這也是魅力之一。既可以在筆記本的角落隨手描繪,也可以製作成插畫卡片送給朋友。透過大頭娃娃造形的人物角色,每個人可以找到屬於自己的繪畫樂趣所在。

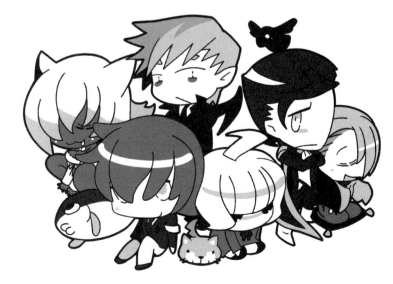

描繪基本的站立姿勢！

■即使只有一種素體造形也可以衍生出各種不同角色！

雖然本書刊載了各式各樣不同的姿勢，不過我們先來練習基本的站立姿勢吧。只要在這個基本的素體簡單加上髮型與服裝，就能表現出個性多樣的人物角色。

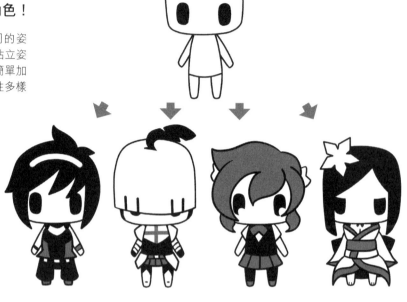

●請先試著描繪素體

 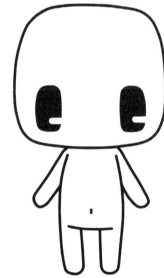

想像成積木的感覺，畫一個盒子當作頭部，然後在下方畫出身體和手、腳。

想像將積木的角都磨平，讓角色整體的形狀呈現圓潤的感覺。

將積木拿開，修飾身體與手腳相連接的部位細節。在眼睛裏加上亮光就完成了。

●將人物角色修飾完成吧

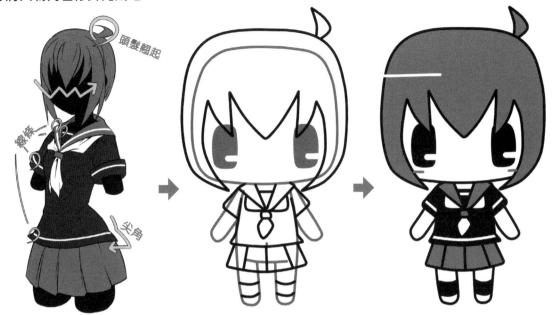

仔細觀察想要描繪的人物或角色。掌握住頭髮、衣服的形狀以及具有特徵的細節。

M 字形的瀏海、下擺呈尖角的衣服,一邊意識到角色的特徵,一邊描繪到素體上。

配合頭髮與衣服的顏色,加上灰色的網點就完成了。

●請試著變換一下姿勢

熟悉描繪站立姿勢的素體與人物角色之後,請試著改變一下積木的位置來擺出姿勢。雖然實際的積木立體有厚度,不過我們只要在紙上移動平面的積木,同樣可以擺出姿勢。即使是本來大頭娃娃不可能做得出的動作,也可以運用視覺陷阱畫的方式來呈現。請務必嘗試看看。

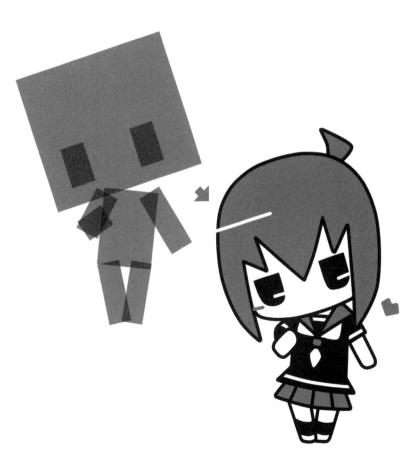

讓體形增加一些變化！

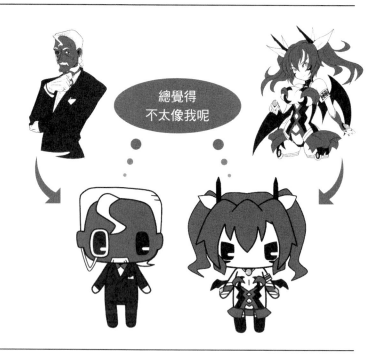

如果都是同樣體形 也許角色的個性太過薄弱？

右圖是將兩個完全不同類型的角色轉換成大頭娃娃的例子。這樣雖然也已經相當可愛，但是體格完全不同的兩位角色，卻轉換成相同體型的大頭娃娃，如此一來「原始角色的相像度」就略打折扣了。這裏讓我們來思考一下體形的轉換方式吧。

總覺得
不太像我呢

將原始角色的特徵 活用在大頭娃娃上

凸出的下巴與剛強的肩膀、手臂線條是男性角色的特徵。以此為參考，也將大頭娃娃的線條設計成有稜有角的感覺吧。這樣就能呈現出個性嚴肅角色的特徵了。
反過來說，柔軟的胸部及腰身曲線是女性角色的特徵。配合調整大頭娃娃的身體曲線，將角色的特徵表現出來吧。

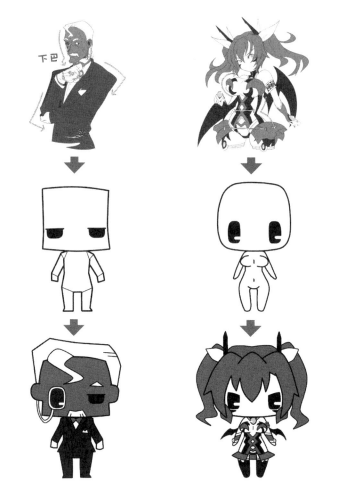

全身肌肉的人物角色與 纖細修長的人物角色

全身長滿肌肉的人物角色要能表現出「強壯」的感覺。在這裏我們不只是加粗手臂，而是將整個身體都經過調整。

另一方面，纖細修長的人物角色臉部大小保持不變，但肩寬縮得很窄。手臂和腳部也畫成上窄下寬，經過如此調整後，雖然是 2 頭身，也能感受得到身體的修長。

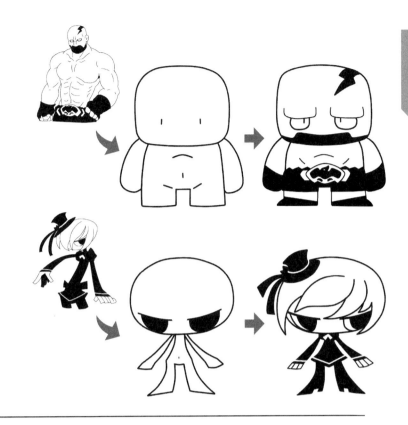

也有以服裝的印象為基礎 直接畫成 Q 版造形的手法

如果因為服裝而看不出體形的話，也有直接以服裝給人的印象為基礎畫成 Q 版造形的手法。戴著頭巾的女孩子，可以強調造形圓滾滾的印象，營造出可愛的氣氛。穿著盔甲的青年，則可以強調盔甲上尖刺的細節。

像這樣，配合角色風格來調整 Q 版造形，可以更加襯托出人物的個性。建議各位使用本書刊載的姿勢素體為底圖，自由加上各種調整來嘗試不同的 Q 版造形。

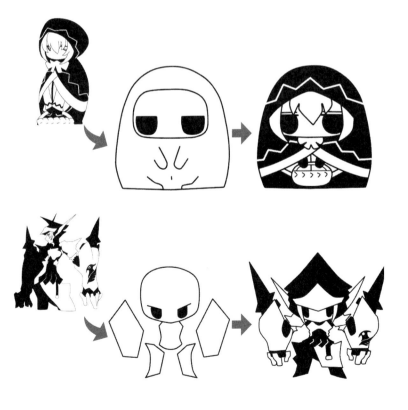

本書的 3 種類型大頭娃娃

一起來看看這 3 種類型 個性截然不同的大頭娃娃

本書刊載了體形不同的 3 種類型大頭娃娃。❶是線條圓潤可愛的一般型大頭娃娃。男女角色都可以使用。❷是給人俐落感覺的男主角型大頭娃娃。帶有既酷又帥的氣質，適合男性角色使用。❸是 Q 版造形卻仍然強調胸部線條的女主角型大頭娃娃。適合性感的女性角色使用。

❶一般型 ❷男主角 ❸女主角

 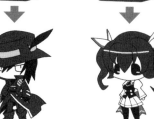

體形比較 1「頭部」

讓我們依各部位來看一下 3 種類型素體的特徵。首先從頭部開始。❶的一般型素體呈現寬扁圓弧的形狀，給人柔軟一壓即扁的可愛印象。❷的男主角型素體形狀接近立方體。可以想像成將邊角修圓的骰子形狀較好描繪。❸的女主角型素體形狀強調臉頰圓而凸起的曲線。眼睛位置較低，給人如同小動物般的可愛印象。

 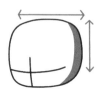 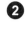

體形比較 2「身軀」

❶是將胸部、腹部、腰部都簡略成一個部位，造形簡單。另一方面，❷將胸部、腹部、腰部都分開描繪，稍微複雜。不過，雖然是 2 頭身，仍可以表現出胸肌、腹肌以及骨盆的細節。
❸則是由一體成形的腹部、腰部與特別強調的胸部相連接。
此外，❷與❸的素體有畫出頸部。在幫角色添加衣服時，領子周圍會比較容易描繪。

 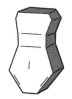

❷❸有畫出頸部

體形比較 3「手臂」

❶是表面圓滾滾，由曲線所構成的手臂。❷像是由長方柱連接而成，有稜有角的手臂。❸雖然有手肘關節，但表面看起來相當光滑。

要營造手部表情時，不一定要將五根手指全部畫出來。像連指手套那樣只有拇指分開也可以，或者配合描繪的畫面將手指省略為三根或四根也可以。

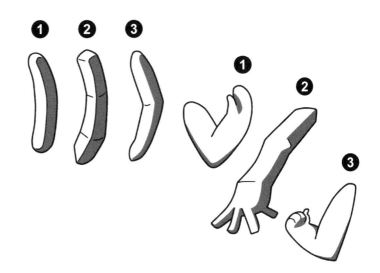

體形比較 4「腳部」

❶與❸並沒有描繪出確實與地面相接的腳底細節。將大腿到腳尖都當成一整個部位來呈現。雖然這樣的腳部做成實際的人偶會無法站立，但在插畫裏就不受限制，一樣可以站得很好。❷的腳掌確實與地面接觸，可以表現出腳步用力踏在大地之上的姿勢。❶與❸的腳部如有需要的話，也可以畫上腳趾等細節。

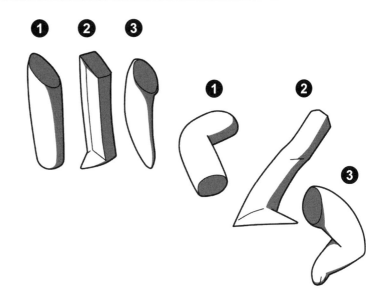

意識到角色之間的差異
描繪時請加以區別

一般型素體體形圓潤。男主角型素體要意識到盒子形狀，稜角分明、酷勁十足。女主角型素體曲線光滑，強調胸部與臀部的頂端位置…。描繪衣服或髮型時，心裏也要記得這些特徵加以區別。如此就不會有「每個角色看起來都一模一樣！」的困擾，相信一定能夠描繪出各種不同個性的大頭娃娃。

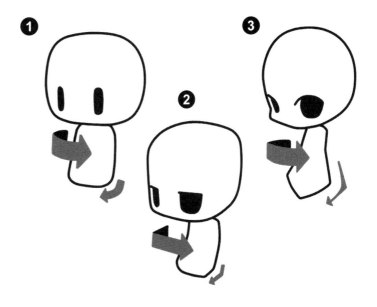

讓站立姿勢增加一些變化

人物角色的站立姿勢在漫畫或是遊戲中都大為活躍！

在遊戲的說明書或是原畫設定集當中，可以看到站立姿勢帥氣的人物角色介紹吧。冒險遊戲的遊戲畫面或是漫畫中的會話場景也經常會有站立姿勢登場。如果能夠畫好站立姿勢，在各種創作活動都能派上用場。話雖如此，如果每個角色的站立姿勢都一樣，那也稍微無聊了些。讓我們一起來思考如何能在擺出符合角色個性的姿勢吧。

遊戲的角色介紹

遊戲畫面

漫畫的會話場景

在站立姿勢上加點變化 強調出人物角色的個性

圖 2 是將圖 1 的角色轉變為基本站立姿勢 Q 版造形的範例。這樣已經很可愛了，但是並沒有將角色的個性表現出來。

圖 1 的角色擺出的是斜側面的站立姿勢，因此使用同樣是斜側面站立姿勢的素體（圖 3）為基礎來試著轉變成 Q 版造形。結果成功的將人物角色個性扭曲的一面強調出來了（圖 4）。

圖 1　圖 2

圖 3　圖 4

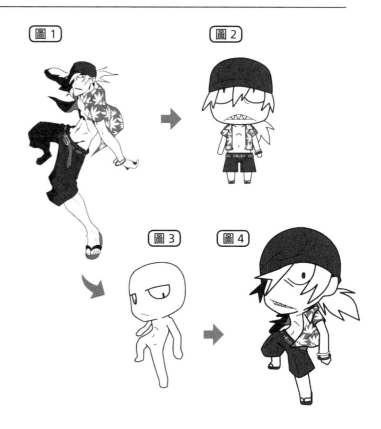

擺出來的姿勢不同
角色給人的印象也會不同

這裏我們將大頭娃娃分割成頭部、身軀、下半身等 3 個部分，移動一下試著擺出姿勢（圖 5）。如果將腰部向前彎的話，力道就顯得較弱，可愛度增加（圖 6）。如果再加上向上看的視線，還能營造出撒嬌的氣氛。反過來說，如果讓腰部向後仰，就會給人強勢的印象（圖 7）。如果加上向下看的視線，還能營造出傲慢的氣氛。

圖 8 的身軀大幅度的轉向側面。像這樣擺出斜側面的姿勢，代表角色無法直率的心情。說不定是在退縮恐懼，也說不定是在害羞。圖 9 的腰部向前彎曲，肩膀處於整個下垂的狀態，怎麼說都不像是開朗的氣氛。視線朝向上方，也許有可能是在盯著心裏痛恨的對手呢。像這樣，只是將身體的部位區分為 3 個部分擺出姿勢，就已經足夠營造出各式各樣不同的個性與心情變化。

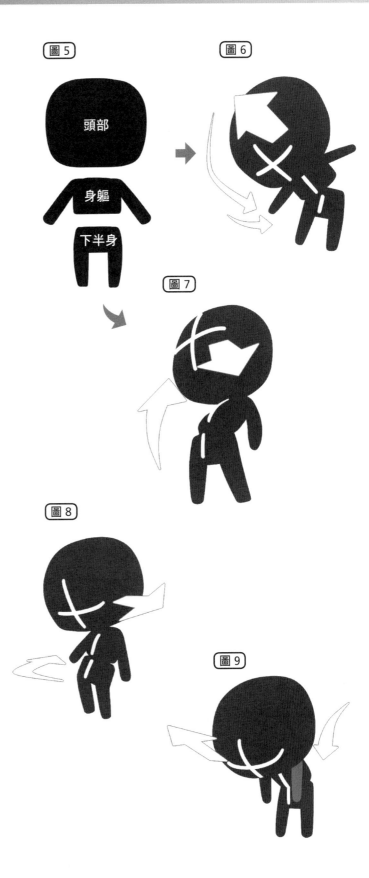

圖 5 ／ 圖 6 ／ 圖 7 ／ 圖 8 ／ 圖 9

頭部
身軀
下半身

基本的站立姿勢

▌正面

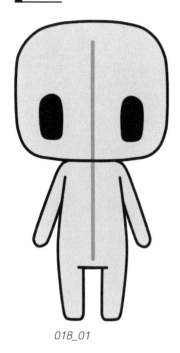

018_01

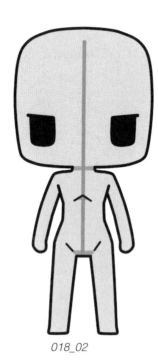

018_02

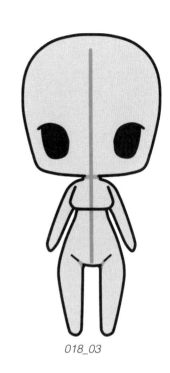

018_03

▌側面

018_04

018_05

018_06

斜側面

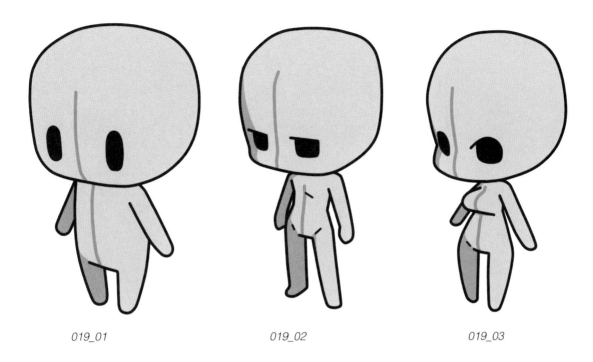

019_01　　　　　　019_02　　　　　　019_03

斜側面（仰視）

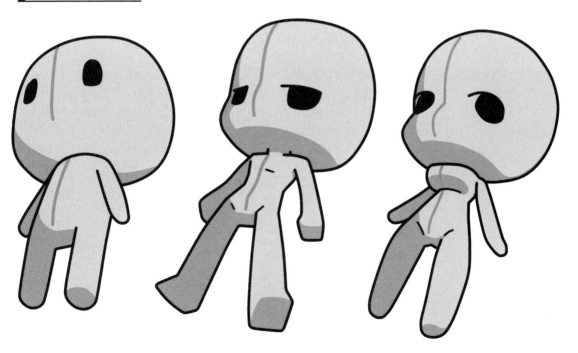

019_04　　　　　　019_05　　　　　　019_06

稍息

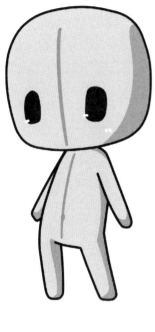

020_01

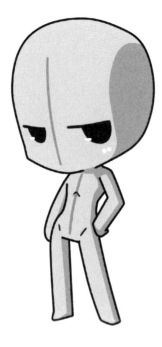

020_02

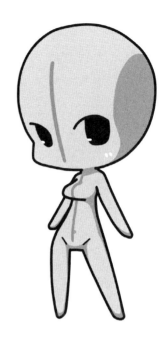

020_03

歡喜

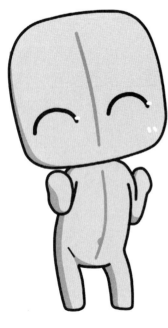

020_04

020_05

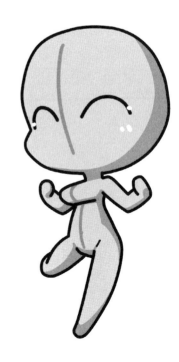

020_06

發怒

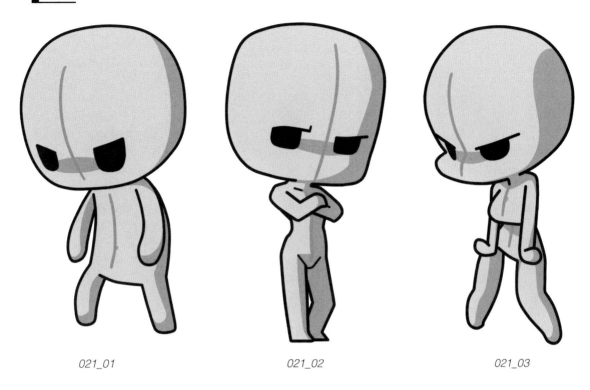

021_01 021_02 021_03

悲哀

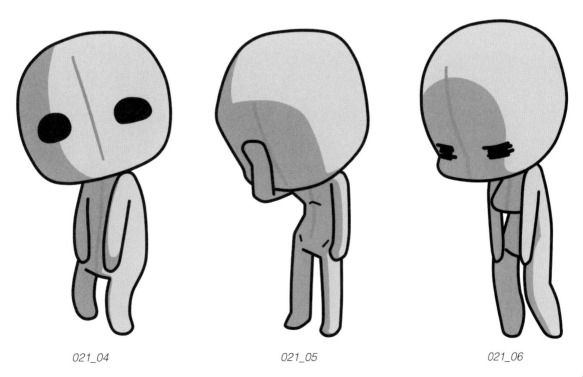

021_04 021_05 021_06

▍臉紅害羞

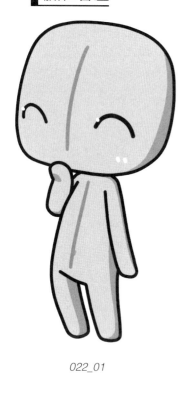

022_01

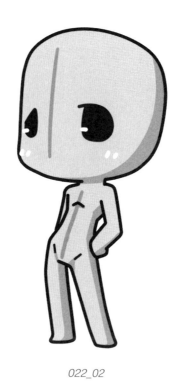

022_02

022_03

▍驚訝

022_04

022_05

022_06

人家要哭了

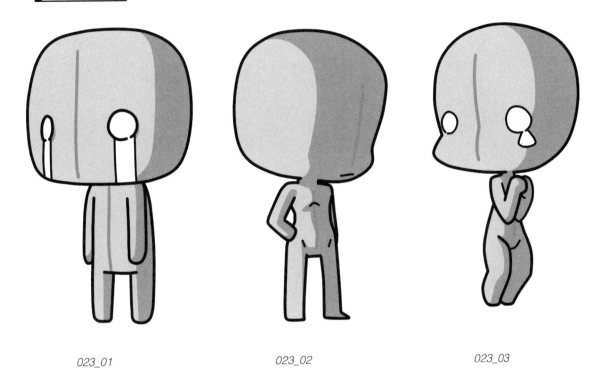

023_01

023_02

023_03

太好了！

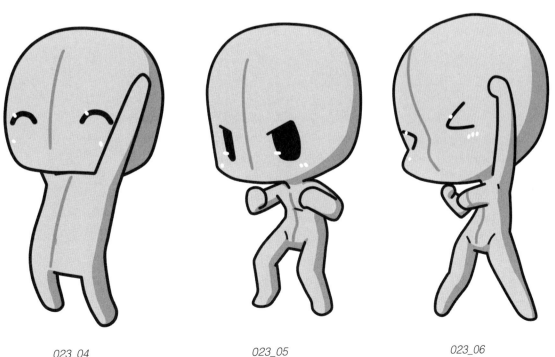

023_04

023_05

023_06

23

放輕鬆

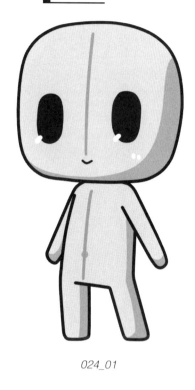

024_01

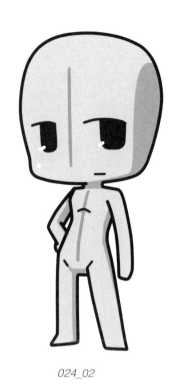

024_02

024_03

鬧彆扭

024_04

024_05

024_06

高高在上

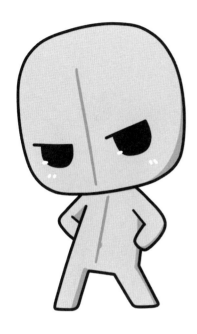

025_01

025_02

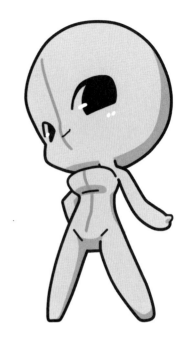

025_03

內向

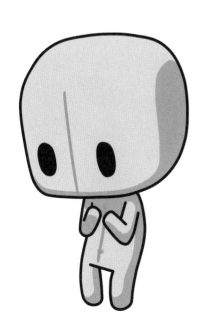

025_04

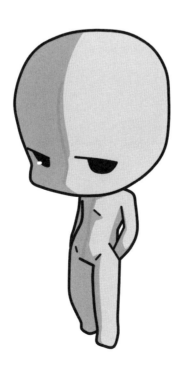

025_05

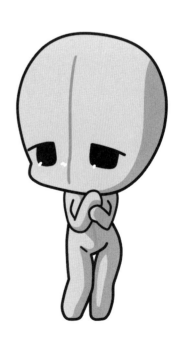

025_06

裝可愛

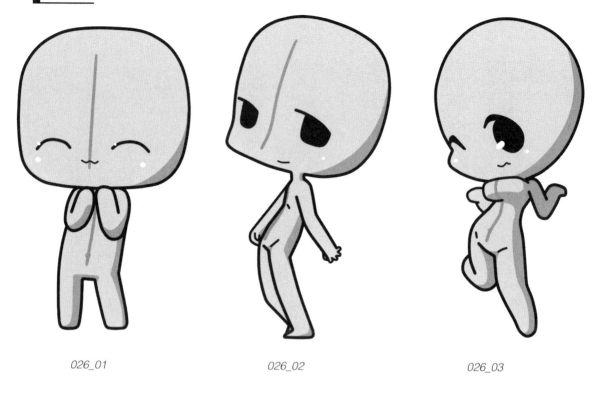

026_01

026_02

026_03

強悍

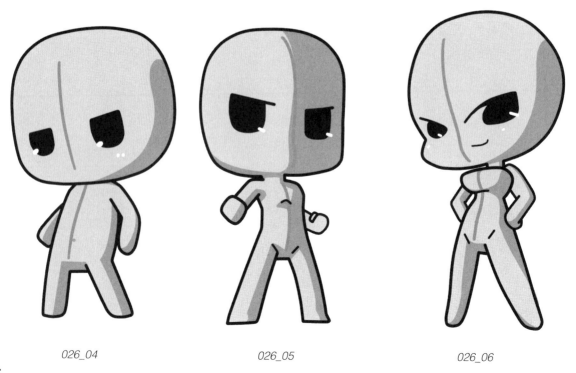

026_04

026_05

026_06

▌會話場景

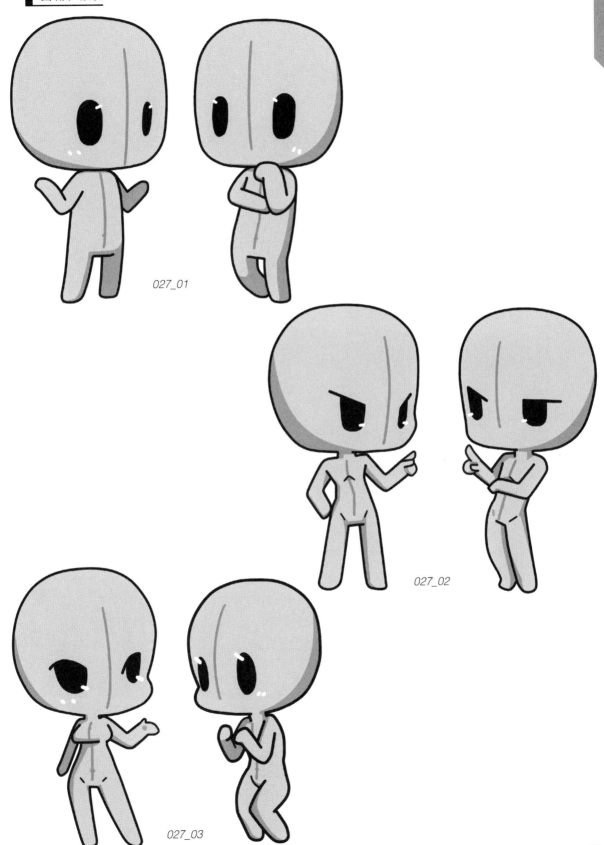

027_01

027_02

027_03

描繪「靜」的姿勢！

比起人物角色的動作 更能傳達出角色所處的狀況

首先請看圖 1。可以看見這是人物角色位在類似西洋棋盤的方格場所上，而且是兩人角色互相望向對方。另一方面，圖 2 則可看出角色正在移動，或是猛然出現在場景中的「動作」。
在漫畫或是動畫作品中，可以看到很多像這樣描述狀況的分格或是分鏡。此時經常派上用場的就是「靜」的姿勢。

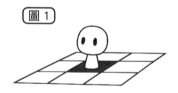
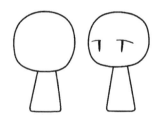

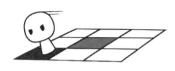
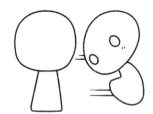

表現出場景的氣氛 或是靜逸、孤獨的感覺

所謂「靜」的姿勢，指的是不過度強調人物角色動作的姿勢。正因為對動作的著墨較少，更能讓觀看的人感受到那個場景的狀況、氣氛等等。很適合嚴肅的場景，或是營造出角色的孤獨感。
漫畫的表現手法除了動態的姿勢之外，在幾個關鍵場合加入「靜」的姿勢，更能豐富劇情的緩急交替。

靜逸

情境

嚴肅・孤獨

●描繪坐姿的步驟

讓我們試著描繪坐在椅子上的姿勢，作為「靜」的姿勢的範例。

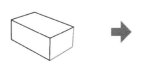 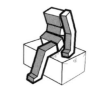

首先描繪一個盒子代表人物角色要坐的椅子。

將作為身體的積木堆疊於上。椅子與身體要保持平行。

接著描繪作為手、腳的積木。

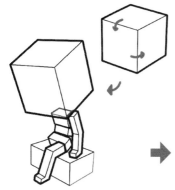

加上作為臉部的積木時，角度要稍微傾斜。

以積木為中心，描繪出大頭娃娃的輪廓。

也可以試著描繪椅子角度不同的狀態。

▌也有將「動」轉為「靜」的表現手法

動畫作品在結尾的時候，經常可以看到如圖 3，將動作定格後當成靜止畫的表現手法吧。也有如圖 4，將充滿動感的周圍場景去掉，只留下角色表情的結尾方式。

圖 5 是角色揮劍示威的動作。要揮動這麼重的劍，身體自然會隨之連動。如圖 6 般，描繪出揮劍指向對方的瞬間，立即停下一切動作的姿勢，印象會更加深刻。將「動」的姿勢轉變成「靜」的姿勢，就能夠形成更具衝擊性的畫面。

圖3

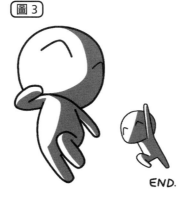

圖4

圖5

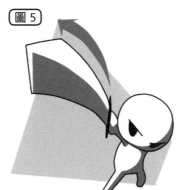

圖6

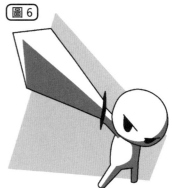

「靜」的姿勢

▌佇立

030_01

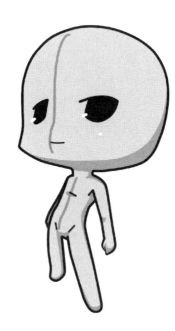

030_02

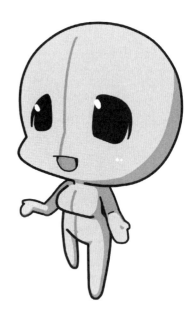

030_03

▌低頭下看

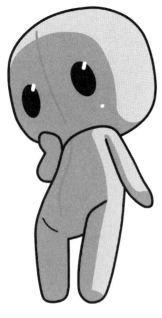

030_04

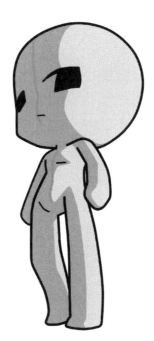

030_05

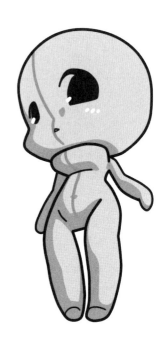

030_06

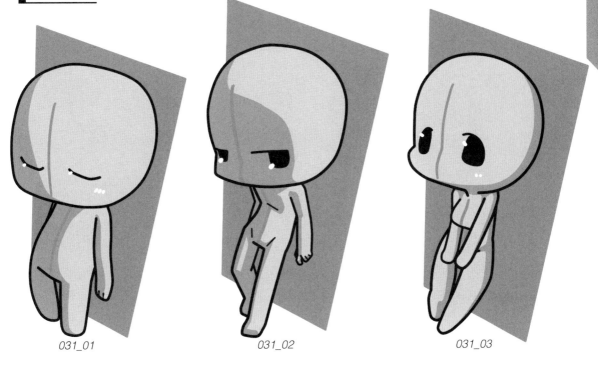

靠在牆上

031_01

031_02

031_03

若有所思

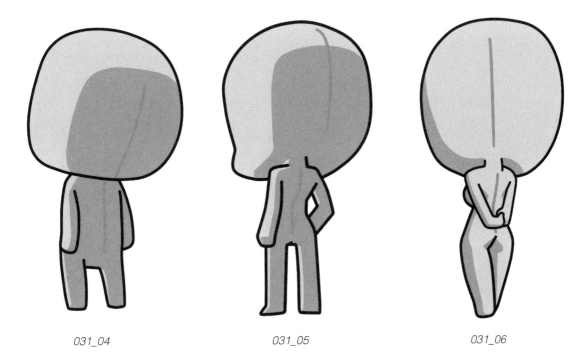

031_04

031_05

031_06

▌坐姿 1

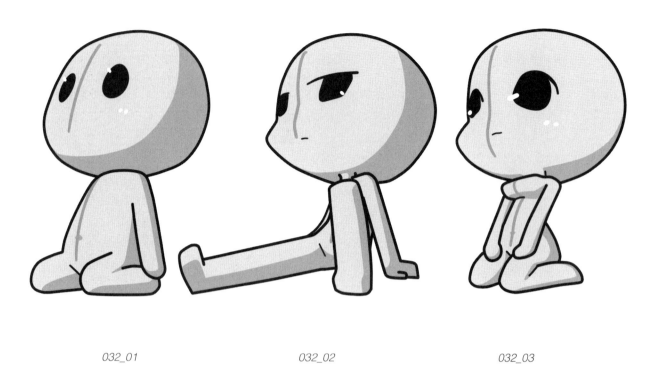

032_01　　　　　　　　　　032_02　　　　　　　　　　032_03

▌坐姿 2

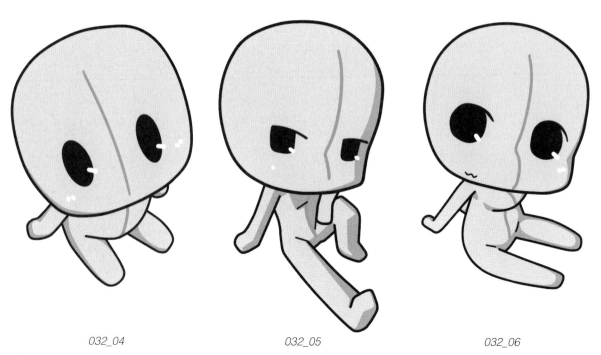

032_04　　　　　　　　　　032_05　　　　　　　　　　032_06

坐在椅子上 1

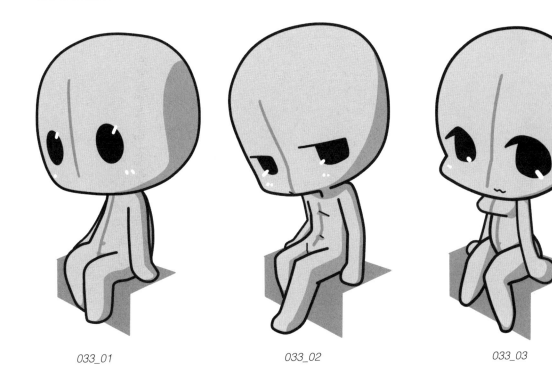

033_01

033_02

033_03

坐在椅子上 2

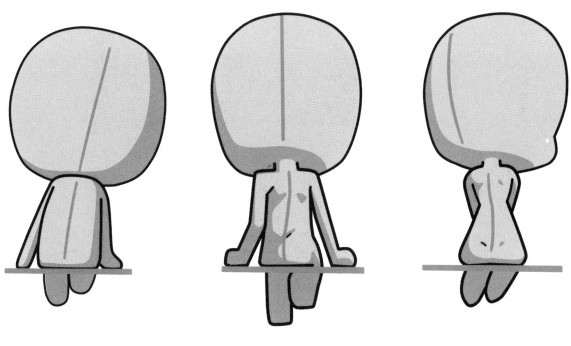

033_04

033_05

033_06

躺在地上

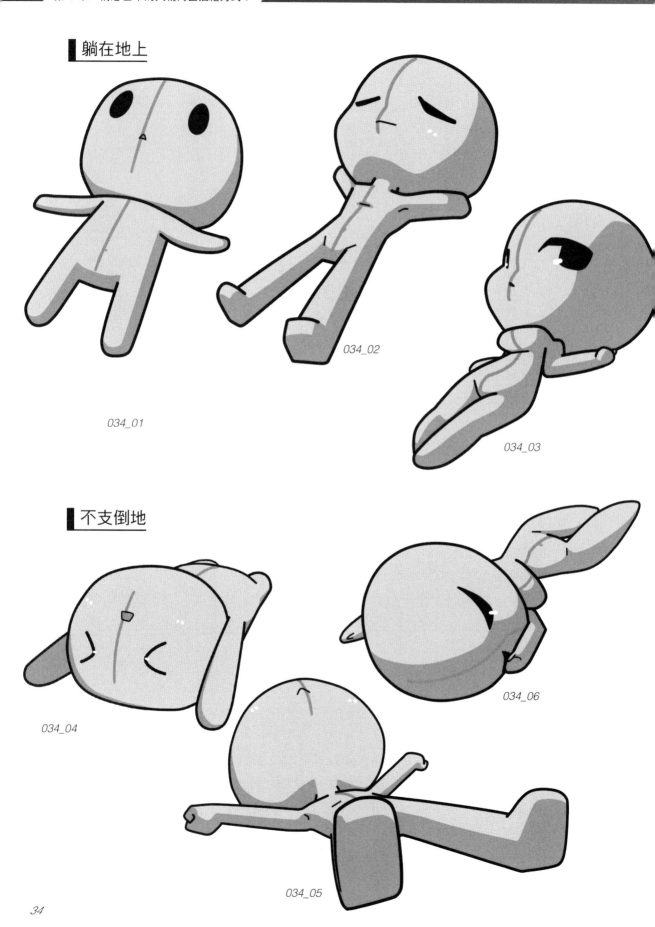

034_01

034_02

034_03

不支倒地

034_04

034_05

034_06

趴在地上

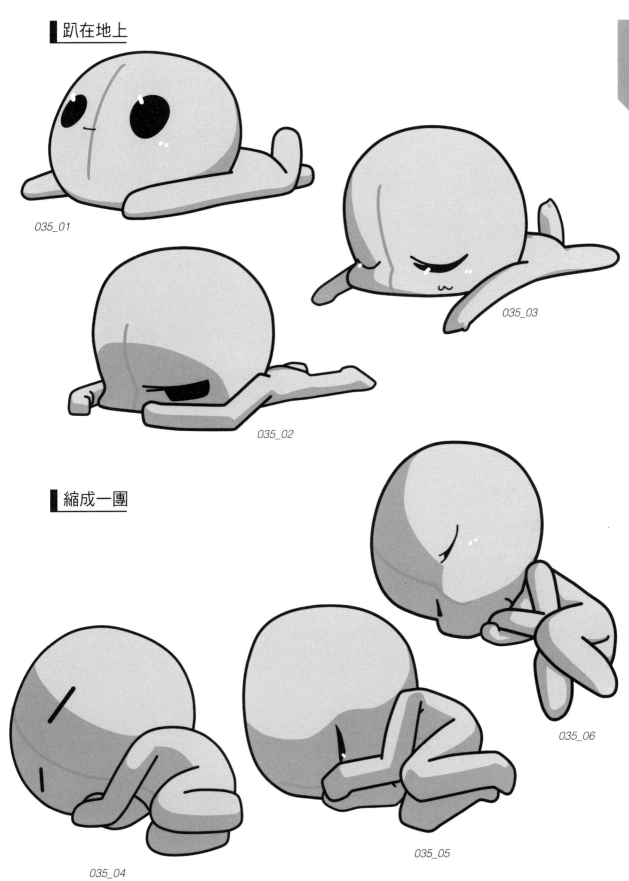

035_01

035_02

035_03

縮成一團

035_04

035_05

035_06

深受打擊

036_02

036_01

036_03

變成怎樣我也不管了

036_04

036_06

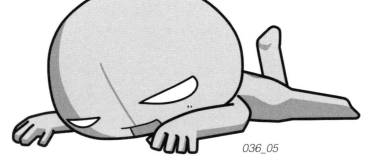

036_05

▌集合

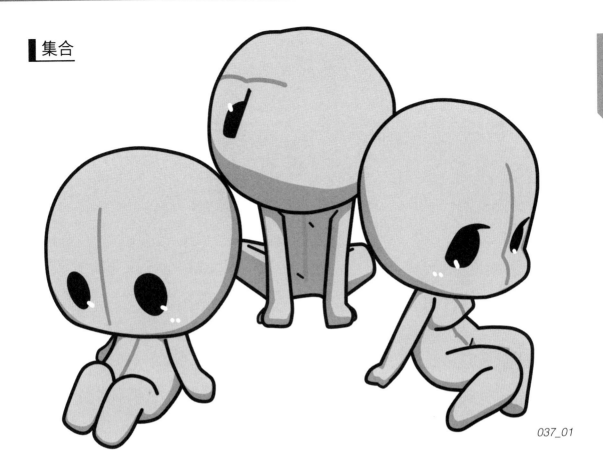

037_01

▌川字形

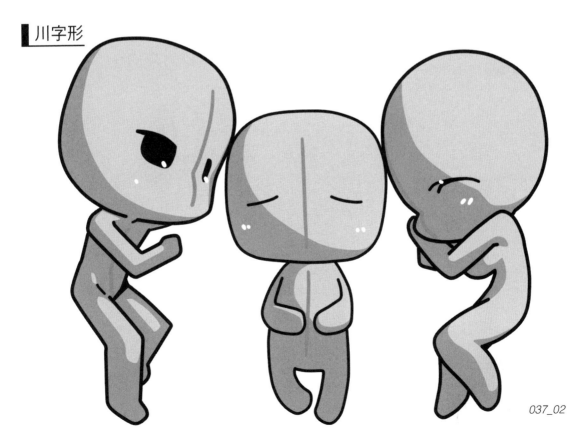

037_02

描繪「動」的姿勢！

▌在連續動作當中
▌擷取出充滿魅力的一瞬間

明明是靜止畫，看起來卻充滿動感。在此讓我們一起來考量關於「動」的姿勢。

描繪的訣竅就是要去想像前後的動作。比方説出拳打擊的時候，會產生「舉起拳頭」「擊中對方」「拳頭揮到底」這一連串動作。在心裏想像身體的連續動作，思考「哪一個動作的瞬間最具效果」，自然就能掌握描繪的訣竅。

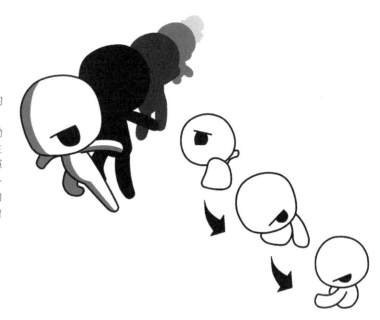

▌增加畫面躍動感的
▌姿勢強調重點

圖 1 是中規中矩的出拳動作範例。其實這樣以大頭娃娃來説已經很可愛了。但還是希望增加一些躍動感。如果畫成圖 2 的話，雖然不符合正確的人體素描比例，但可以感受到揮拳的氣勢。

Ⓐ傾身向前的動作

Ⓑ速度感與揮拳的軌跡

Ⓒ身軀的扭轉

Ⓓ承受反作用力的動作

以上幾點經過強調之後，就能描繪出力道十足的動作姿勢。

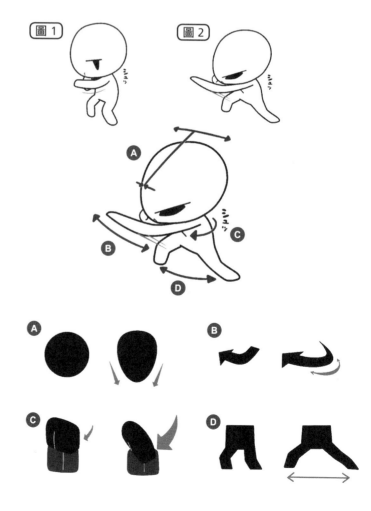

專屬於大頭娃娃的
手、腳動作與描寫

大頭娃娃的手腳都非常的短。如果要
配合激烈動作時,應該怎麼描繪手腳
的彎曲部位呢?
按照圖 3 的方式,依各關節拆開的
話,腳部彎曲的角度看起來會變得相
當奇怪。於是依圖 4 的方式,將關節
當作軸心來活動,肌肉重疊的部分可
以先忽略不管。結果描繪出來的腳部
就顯得很自然了。

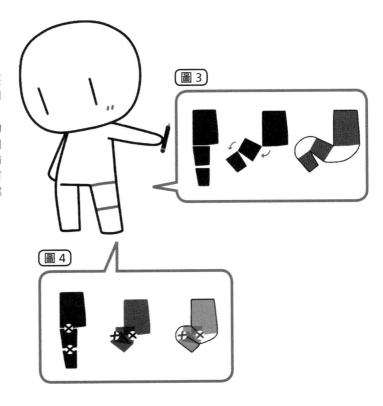

將「靜」轉變為「動」的
表現手法

有一種技巧可以將幾乎沒有活動的
「靜」的姿勢,增添彷彿正在活動般
的氣氛。圖 5 是用相機正常拍攝人物
立姿的範例。如果只是這樣的話,感
受不到動態感。但如果強調景深並加
上近鏡頭的變形效果的話,感覺就像
是人物正做出朝向鏡頭靠近窺視般的
動作(圖 6)。如果再將影子長度延
伸,就成為更具臨場感的一幅畫面了
(圖 7)。

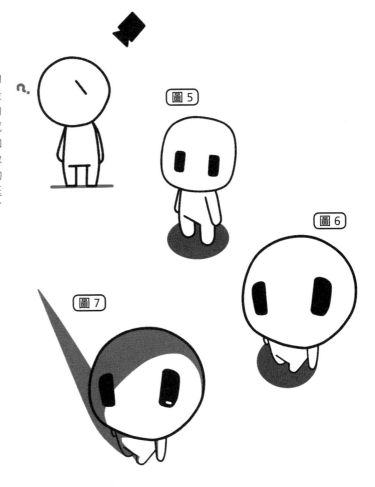

「動」的姿勢

飛身跳躍 1

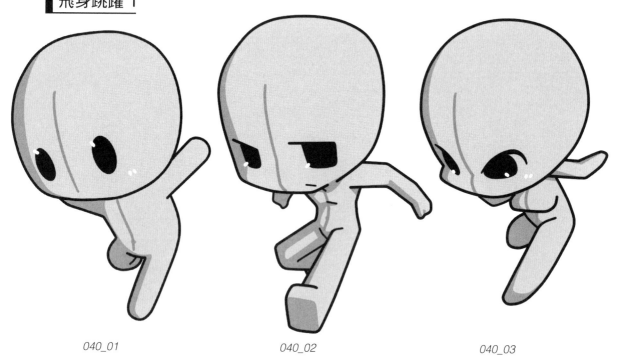

040_01　　　　　　　040_02　　　　　　　040_03

飛身跳躍 2

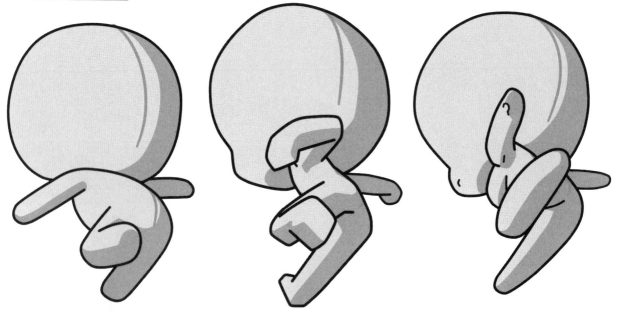

040_04　　　　　　　040_05　　　　　　　040_06

向後跳躍

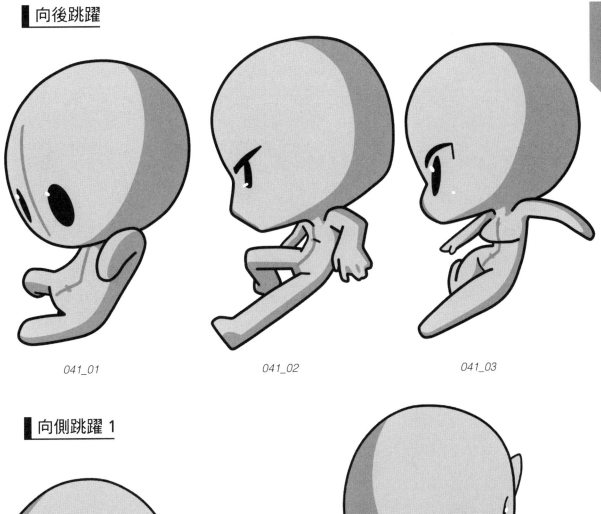

041_01

041_02

041_03

向側跳躍 1

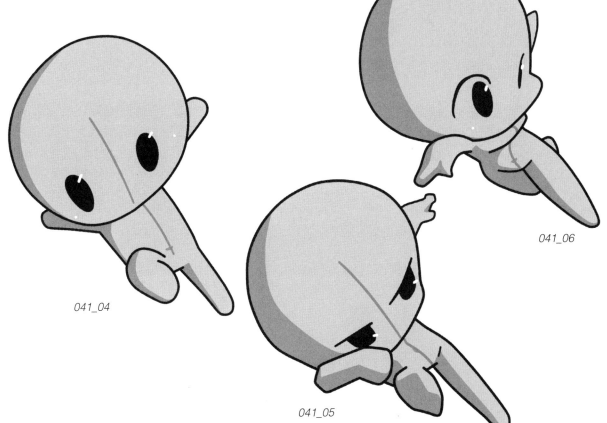

041_04

041_06

041_05

向側跳躍 2

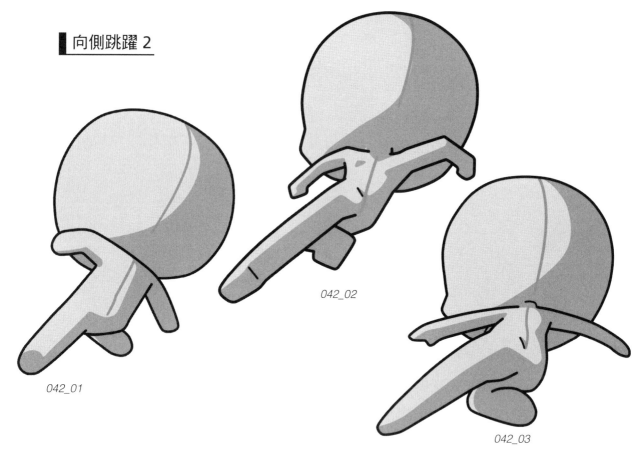

042_01

042_02

042_03

向上跳躍

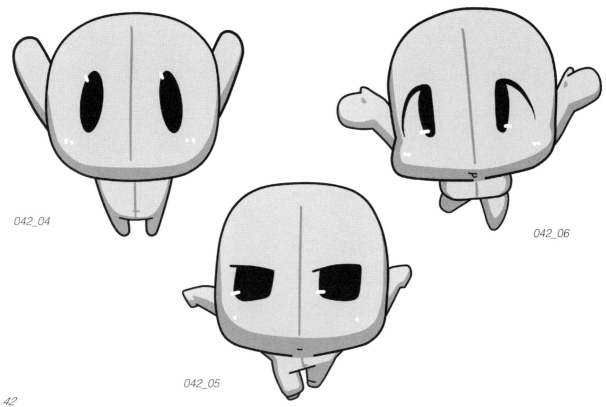

042_04

042_05

042_06

▋一躍而下

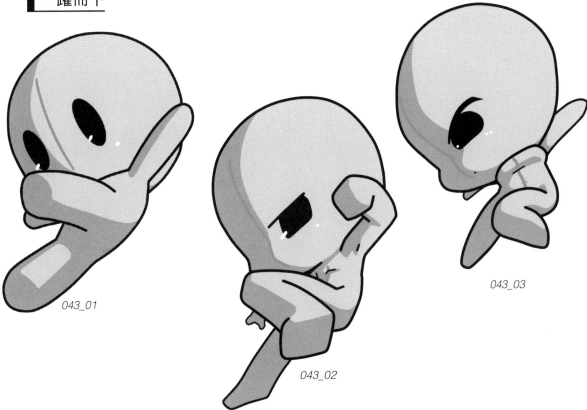

043_01

043_02

043_03

▋轉身向側 1

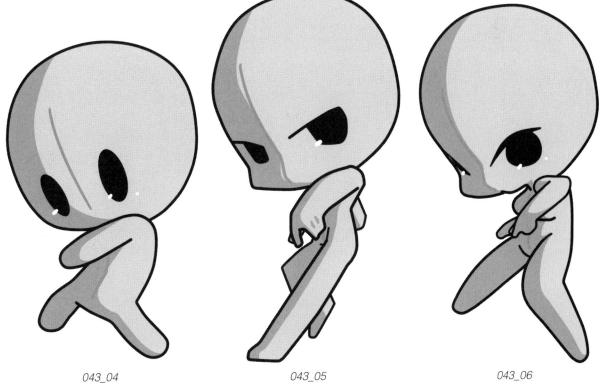

043_04

043_05

043_06

轉身向側 2

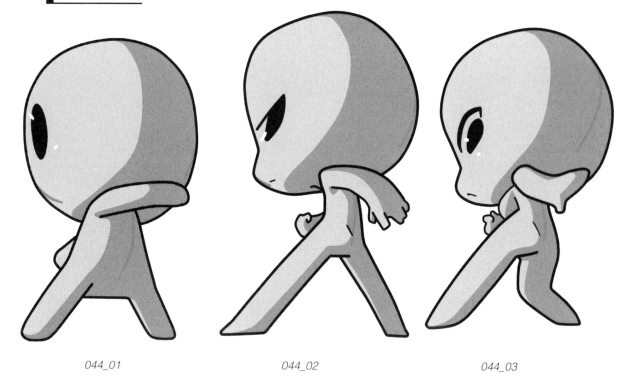

044_01

044_02

044_03

單手舉高

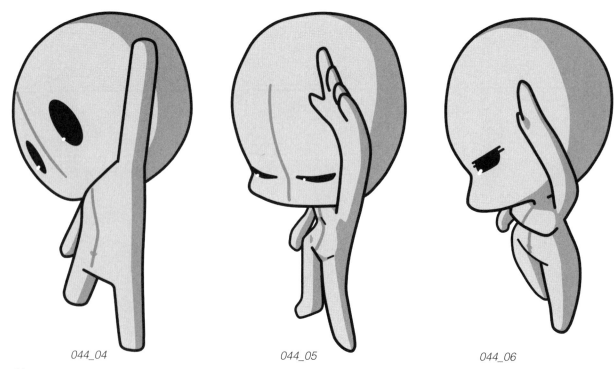

044_04

044_05

044_06

手擺向側面

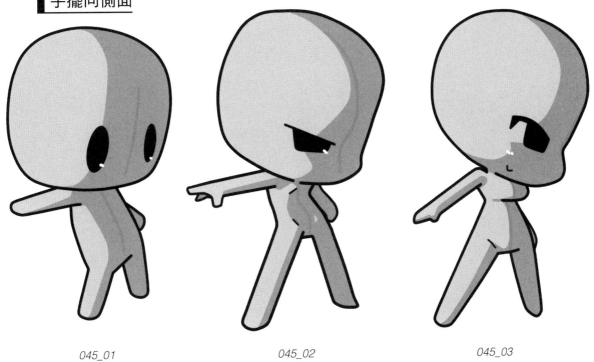

045_01 045_02 045_03

集合眾人力量

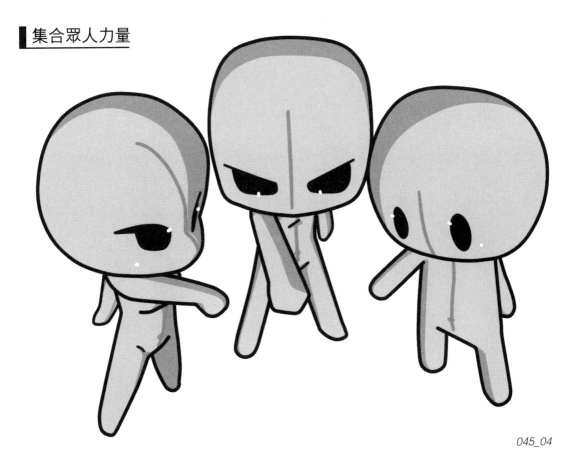

045_04

向前踏出

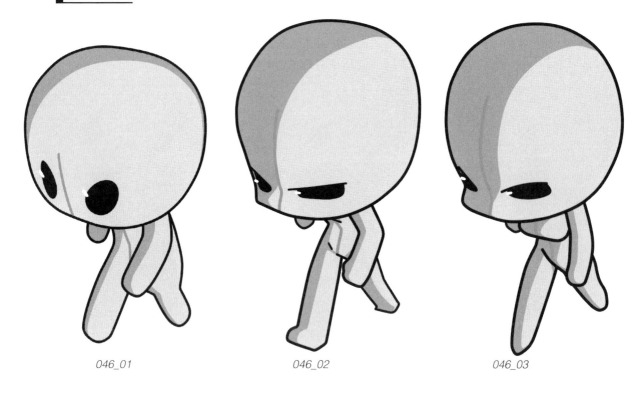

046_01　　　　　　　　　　046_02　　　　　　　　　　046_03

鬥志

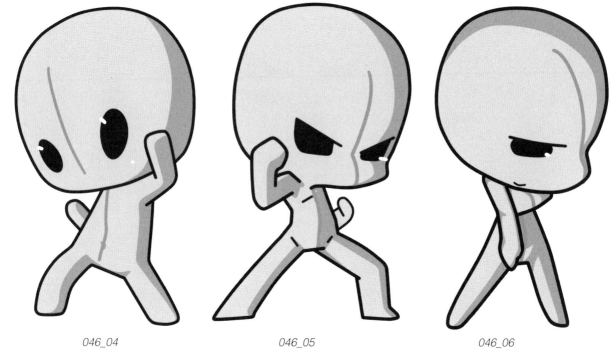

046_04　　　　　　　　　　046_05　　　　　　　　　　046_06

你追我逃遊戲

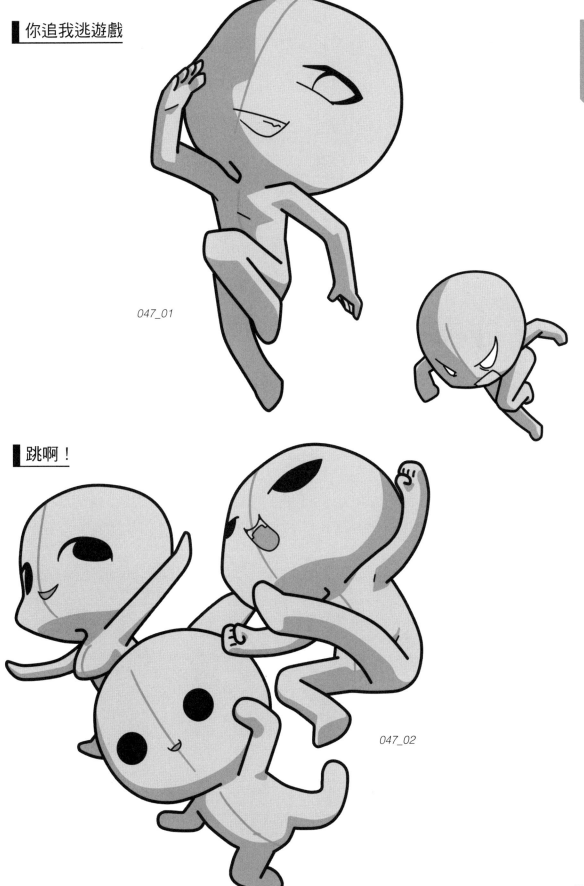

047_01

跳啊！

047_02

▌臉紅！

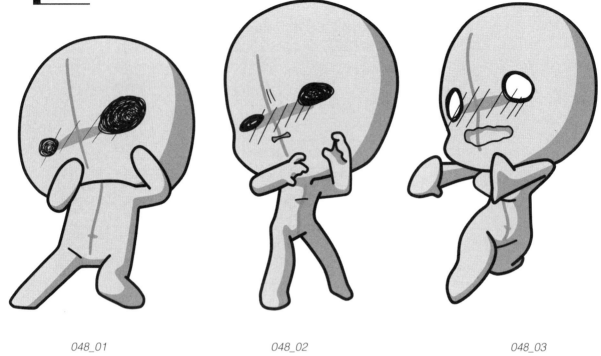

048_01

048_02

048_03

▌太棒啦！

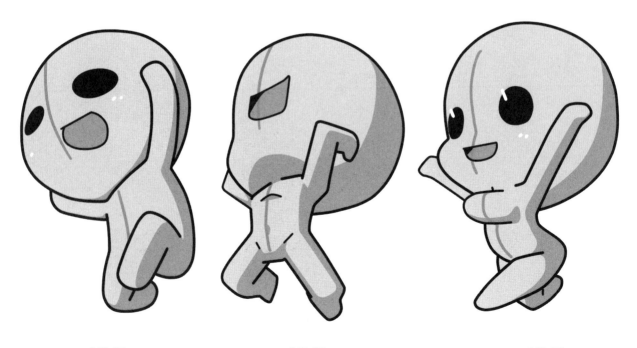

048_04

048_05

048_06

▋貼在牆上

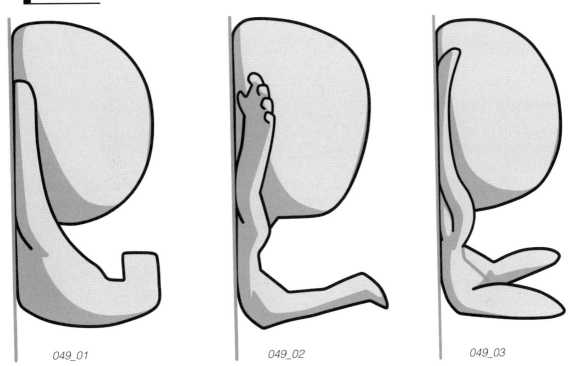

049_01

049_02

049_03

▋我們上！

049_04

使用素體描繪的插畫作品範例 1

在這裏為各位介紹幾位插畫家的作品範例。
每位作者的大頭娃娃都因為不同的角色設定，
不同的描繪方式，而會呈現出不同的魅力。

陸野夏緒

http://axion.skr.jp
Twitter：@rikuriku

使用較粗的線條，並且盡可能不
畫出非必要的褶痕。相對的，會
在側面加上陰影、裝飾以及縫線
來增加立體感。

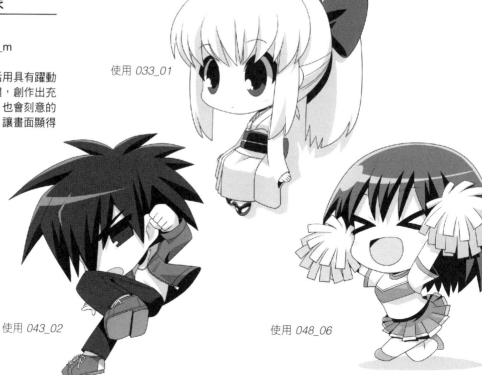

使用 023_01

使用 020_03

使用 026_02

おさらぎみたま

pixivID：6486
Twitter：@osaragi_m

描繪時總希望能夠活用具有躍動
感的帥氣、可愛素體，創作出充
滿生氣的人物角色。也會刻意的
適度加入塗黑處理，讓畫面顯得
更加洗練。

使用 033_01

使用 043_02

使用 048_06

第2章

描繪各種不同的姿勢！

擴展表現的廣度吧！

▌讓人感到戲劇性十足的
▌誇張姿勢

圖 1 是彷彿有某種力量從手掌釋放出來的姿勢。如果像圖 2 這樣將手掌畫得更大的話，手掌就如同進逼到眼前一般有魄力。將想要強調的部分或是距離較近的部分描繪得較誇張些，就能讓人感到戲劇性十足的印象。圖 3 是由後方向上看（仰視）的角度。這裏也是將畫面前方的腳部描繪得更巨大，讓插畫顯得更有魄力。

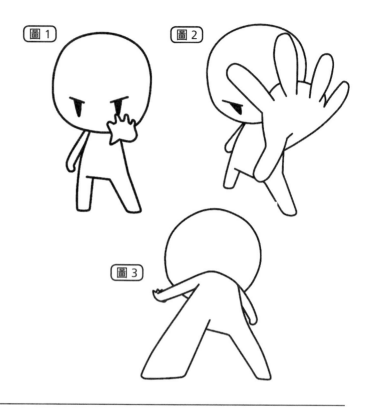

▌朋友或戀人之間
▌「關係性」的表現方法

配置人物角色時，要以擺弄手指玩偶的心情，考量如何能將角色間的關係性表達出來。如圖 4，兩位角色以相同的比例互相倚靠，表達出感情良好的氣氛。如果像圖 5 這樣，有一方強迫靠近另一方的話，感覺其中一方的好意較明顯。如圖 6 的配置，有一方是位在後方而且畫得比較小，就能看出畫得較大的角色應該是主角或是領導帶頭的人。

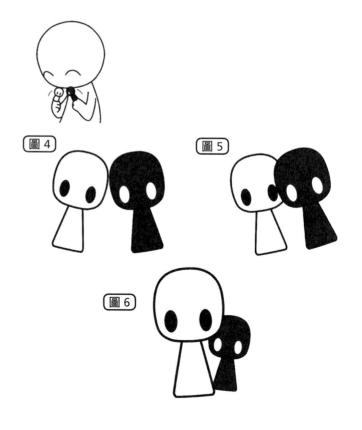

選擇搭配小物品
表現出人物角色的個性

圖 7 是手中拿著書包的人物角色,給人上學途中的學生的印象。相同的姿勢,如果手中改拿著布娃娃的話,就會給人孩子氣的感覺(圖 8)。如果讓他拿著鋸子的話,那看起來就蠻恐怖了(圖 9)。

本書刊載了一些手拿小道具的人物姿勢,不過只要改變手裏拿的物品,就能夠擴展角色特質的表現。請各位務必試著改變手上的物品搭配看看。

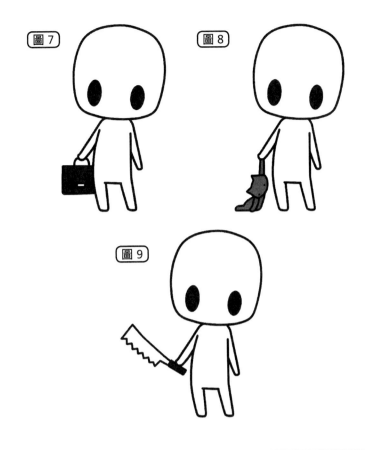

各種不同的姿勢

考量舞台道具與人物角色
適切的畫面配置

圖 10 是角色倚靠在大抱枕上的姿勢,不過看起來好像有哪裏怪怪的吧?相對於抱枕,身體似乎太過傾斜了(圖 11)。只要修正身體的傾斜角度,看起來坐姿就很端正了(圖 12、13)。

椅子或是牆壁這類大型舞台道具登場與人物角色在排列配置時,重要的是必須看起來自然。還不熟練的時候請先參考第 29 頁,用排列盒子的感覺來決定配置就可以了。

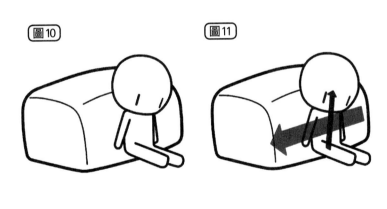

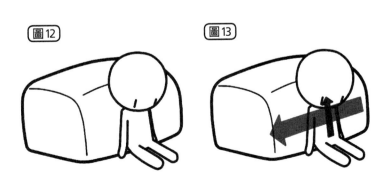

53

誇張過頭的姿勢

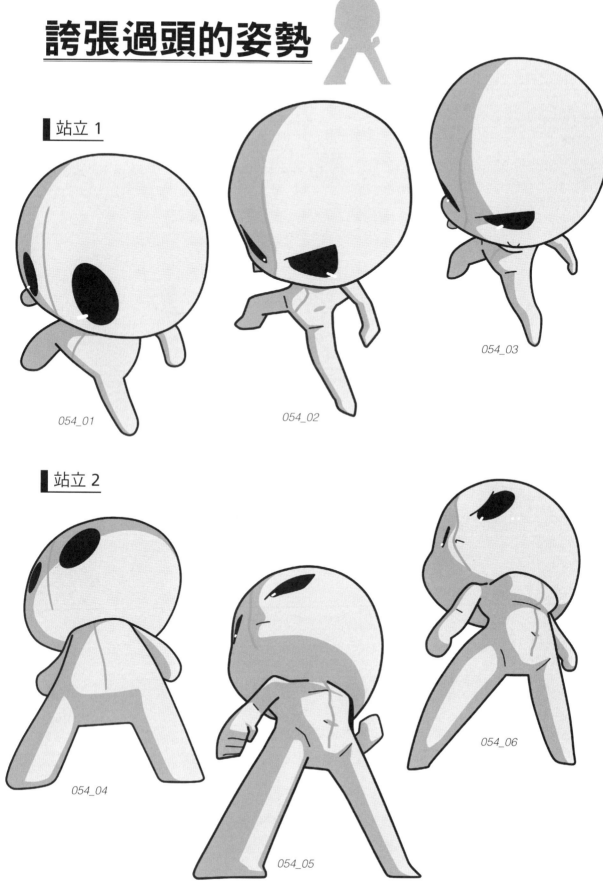

站立 1

054_01

054_02

054_03

站立 2

054_04

054_05

054_06

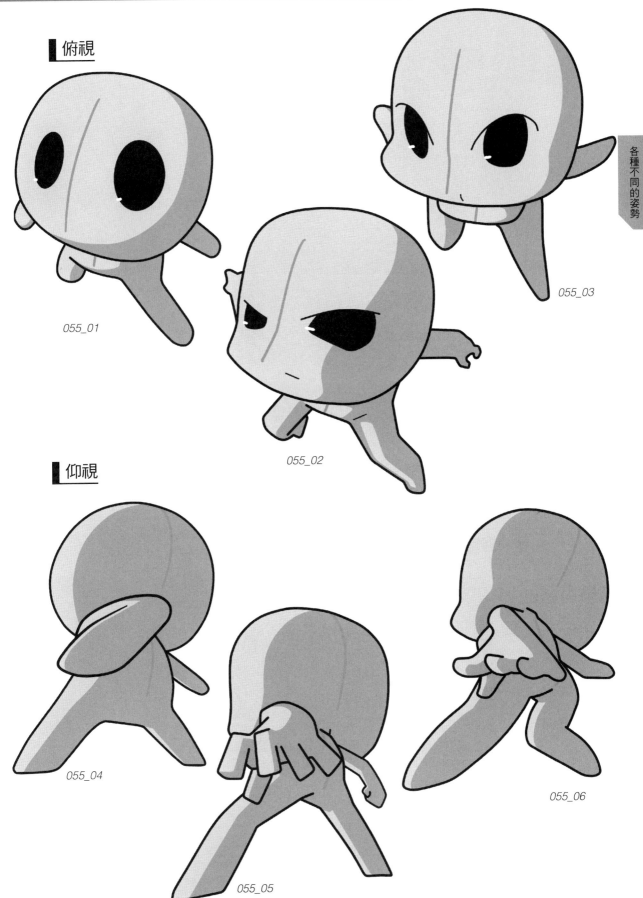

■ 俯視

055_01

055_02

055_03

■ 仰視

055_04

055_05

055_06

強調手部

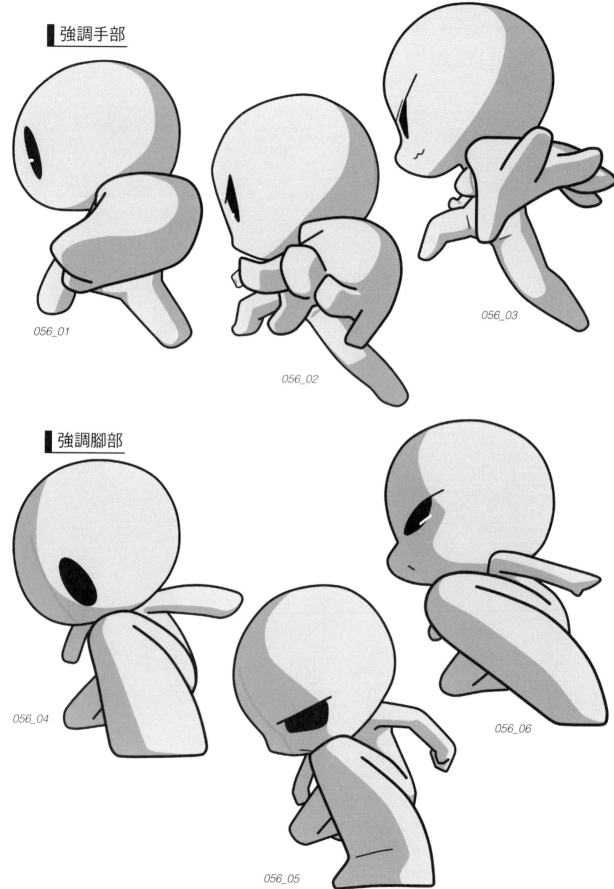

056_01

056_02

056_03

強調腳部

056_04

056_05

056_06

向前衝 1

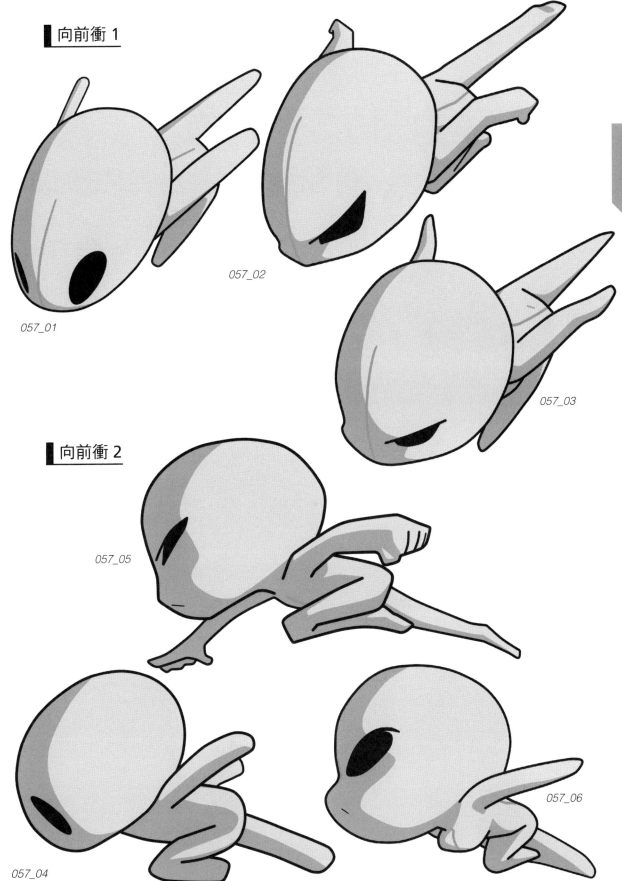

057_01

057_02

057_03

向前衝 2

057_05

057_04

057_06

緊急剎車 1

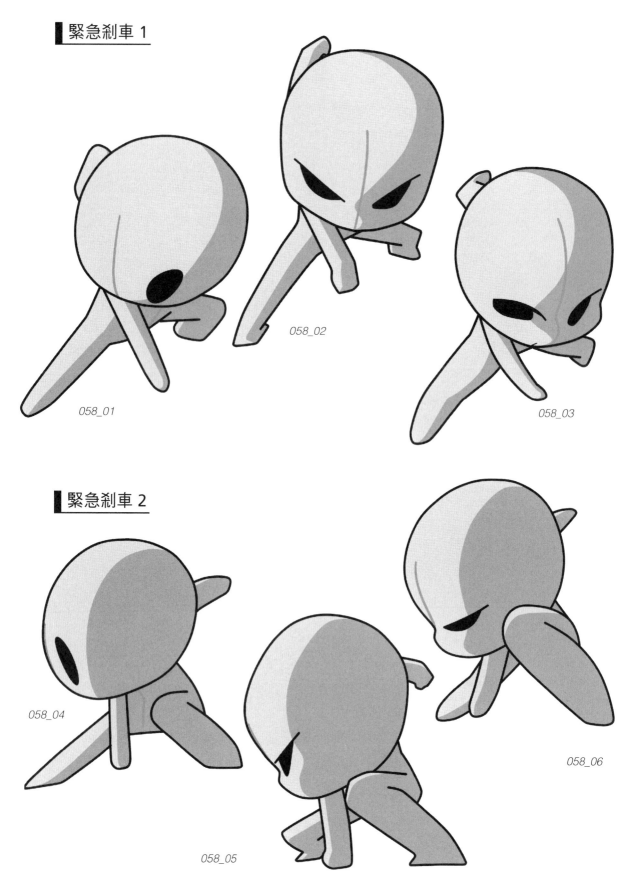

058_01

058_02

058_03

緊急剎車 2

058_04

058_05

058_06

向後舉起

059_01

059_02

059_03

各種不同的姿勢

向前揮去

059_04

059_05

059_06

59

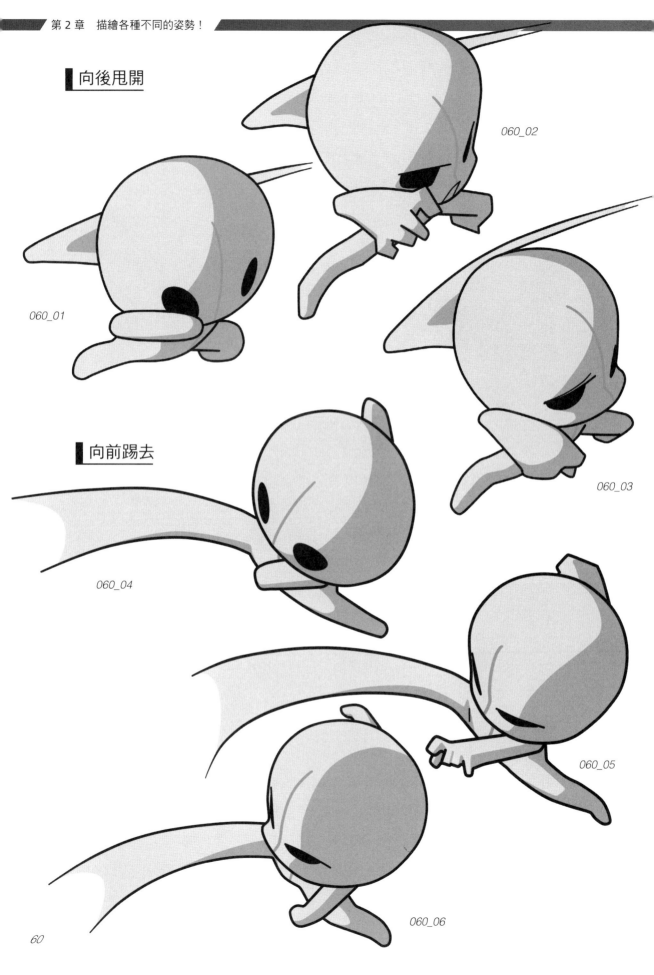

向後甩開

060_01

060_02

060_03

向前踢去

060_04

060_05

060_06

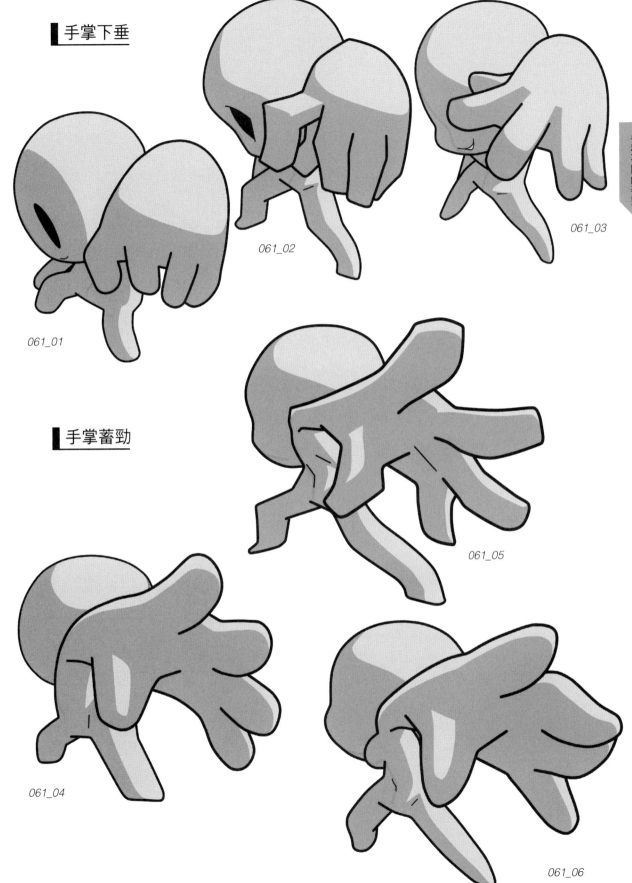

手掌下垂

061_01

061_02

061_03

手掌蓄勁

061_04

061_05

061_06

各種不同的姿勢

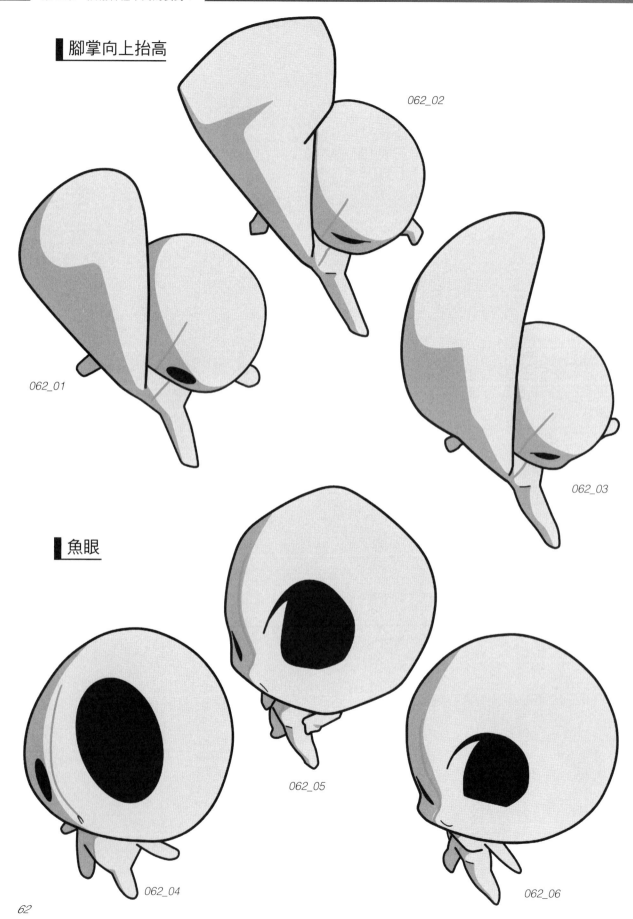

腳掌向上抬高

062_02

062_01

062_03

魚眼

062_05

062_04

062_06

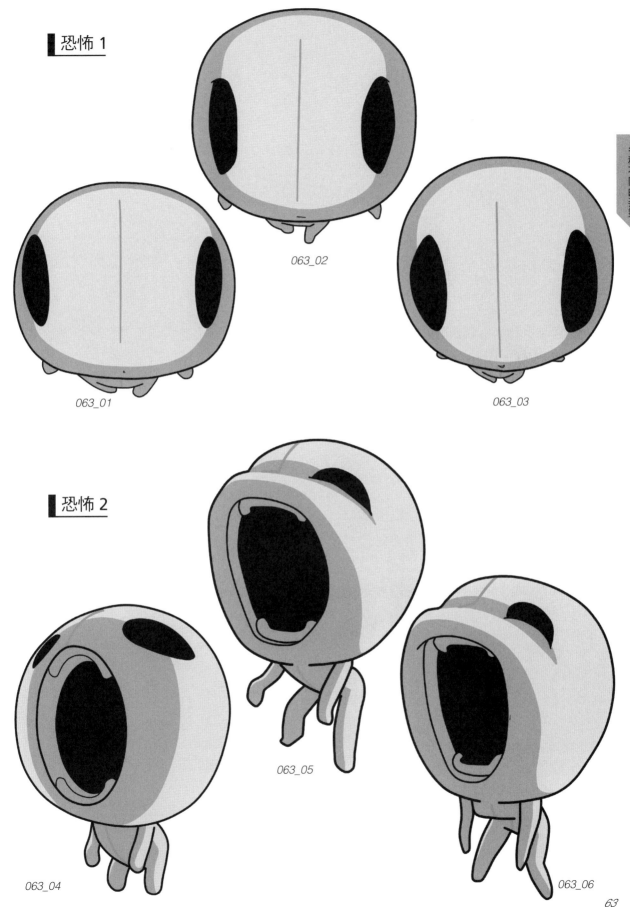

恐怖 1

063_02

063_01

063_03

恐怖 2

063_04

063_05

063_06

兩手抱胸

064_02

064_01

064_03

巨大

064_04

064_05

064_06

招牌姿勢

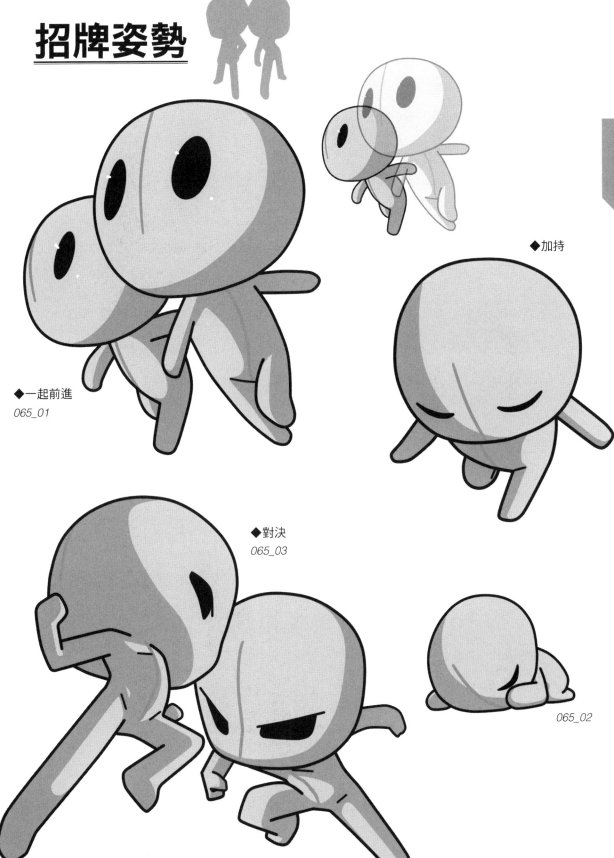

◆加持

◆一起前進
065_01

◆對決
065_03

065_02

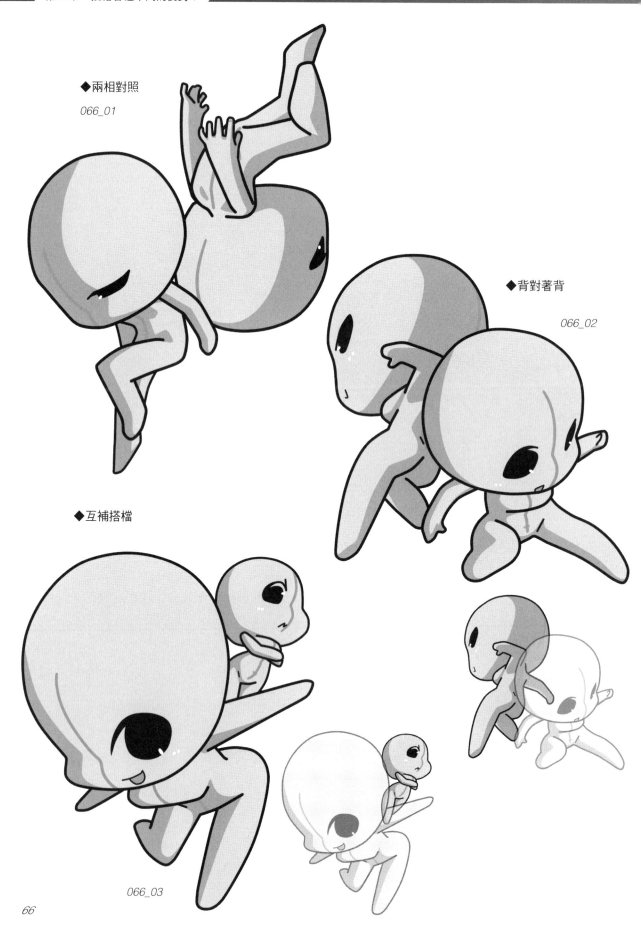

◆兩相對照

066_01

◆背對著背

066_02

◆互補搭檔

066_03

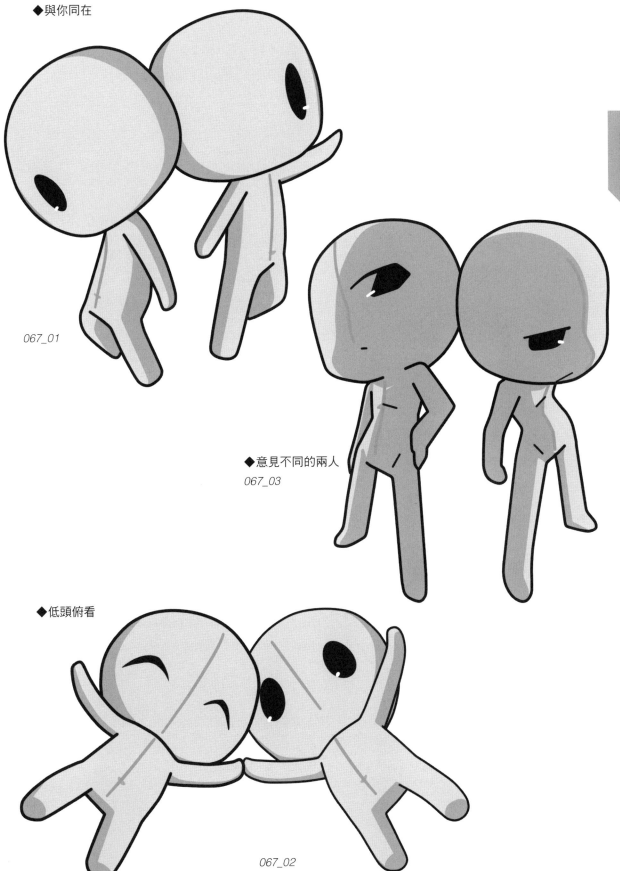

◆與你同在

067_01

◆意見不同的兩人

067_03

◆低頭俯看

067_02

◆魔手

068_01

◆幻影
068_02

◆背對背

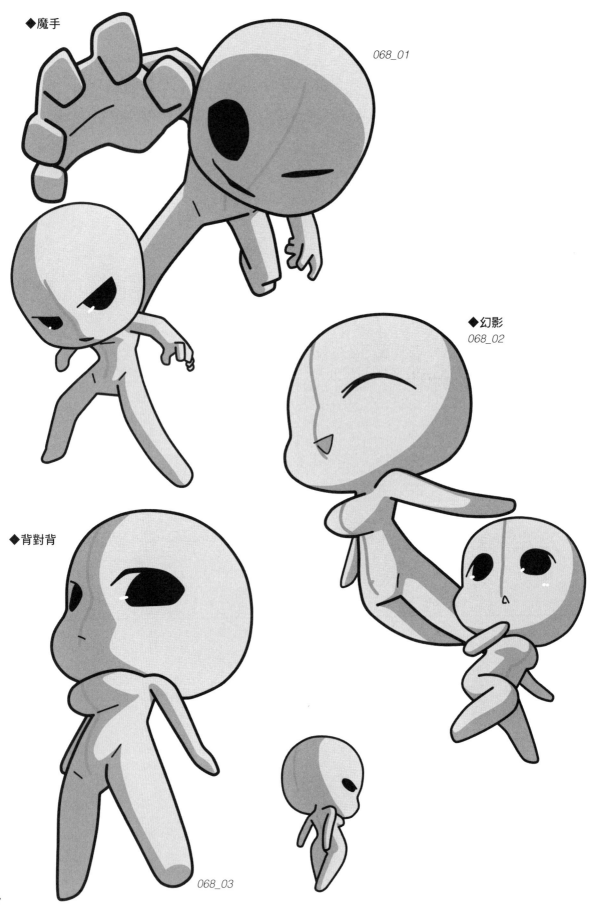

068_03

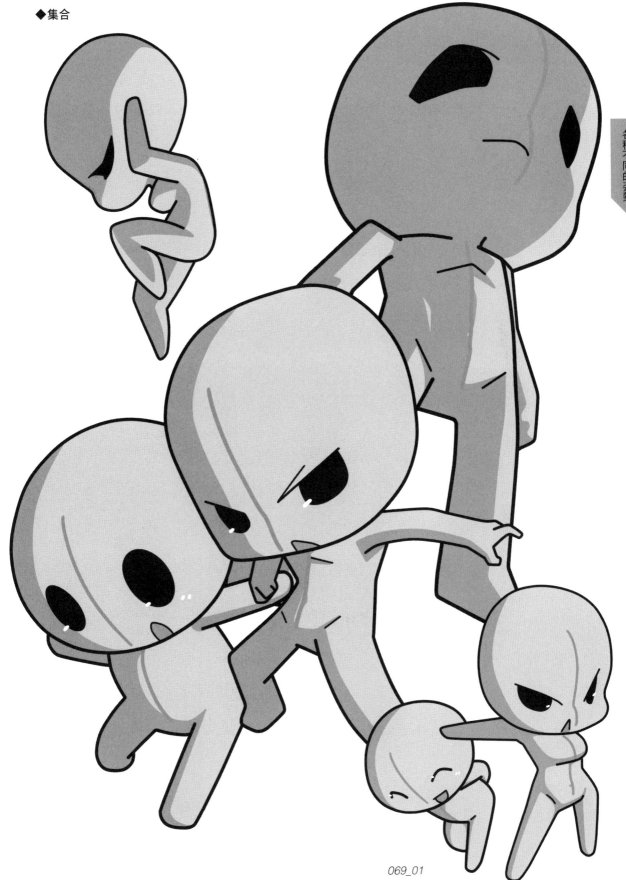

各種不同的姿勢

069_01

戀愛的姿勢

▍拿出情書

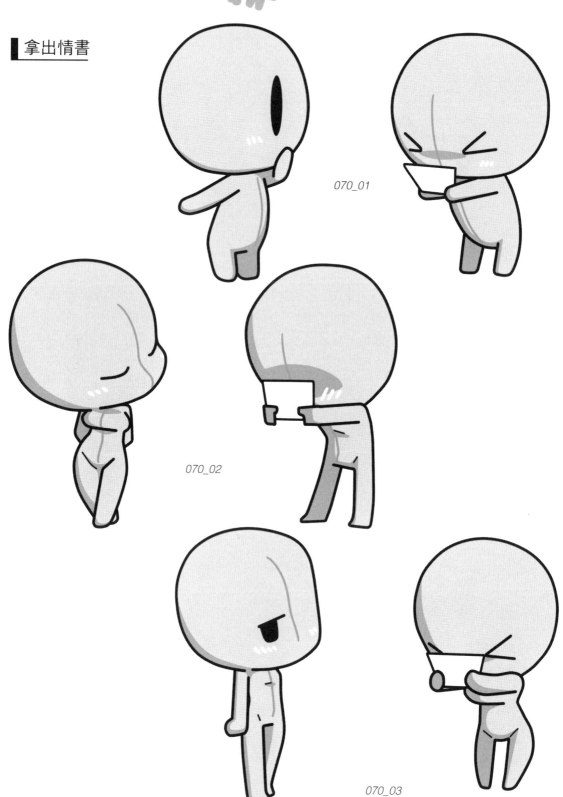

070_01

070_02

070_03

告白成功！

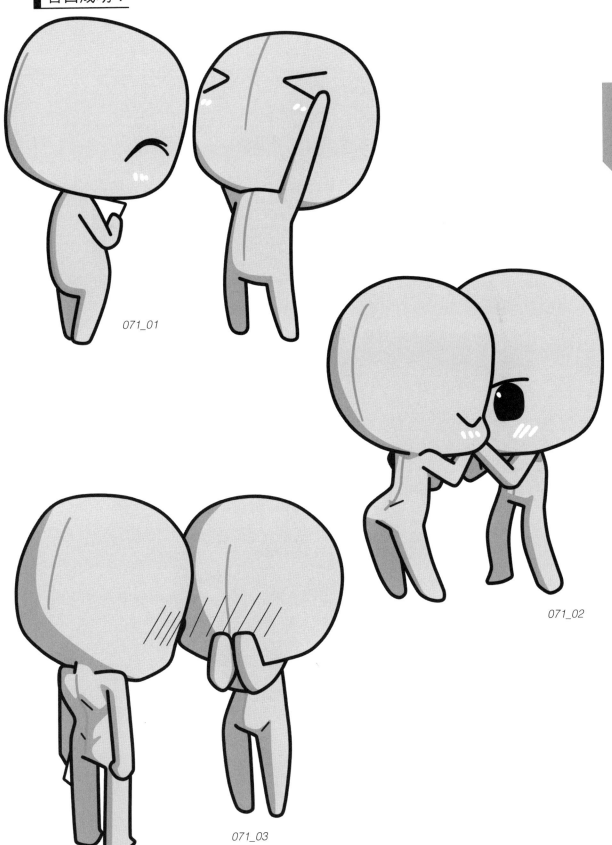

071_01

071_02

071_03

告白失敗

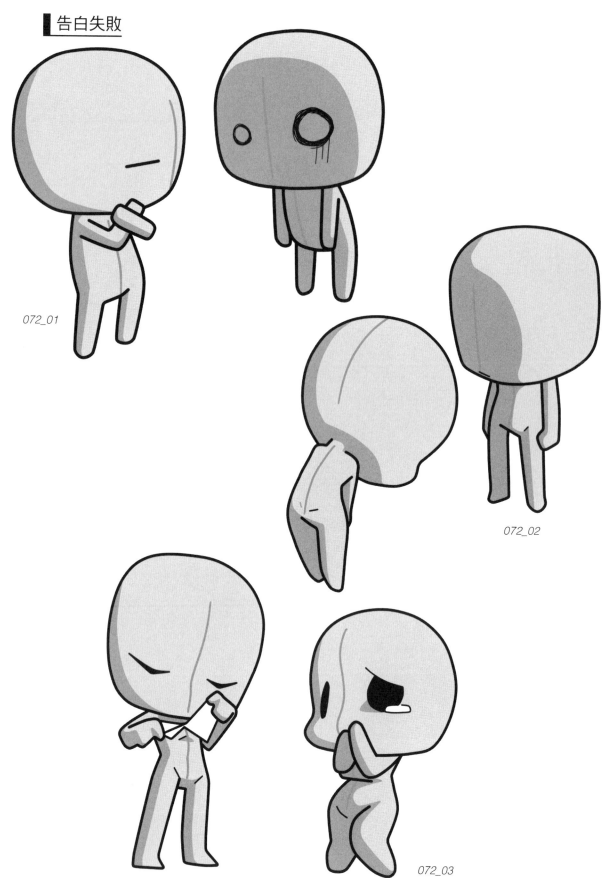

072_01

072_02

072_03

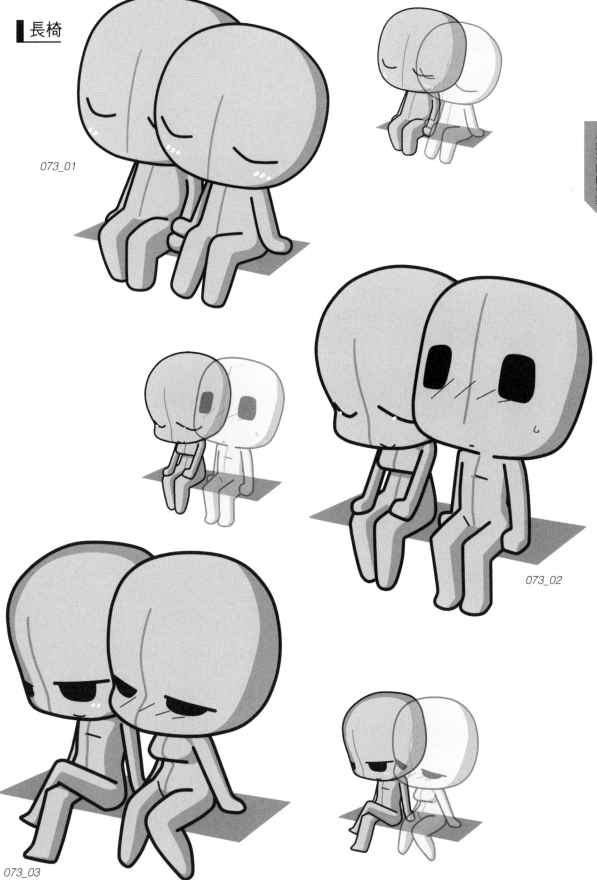

長椅

073_01

073_02

073_03

奇幻世界的姿勢

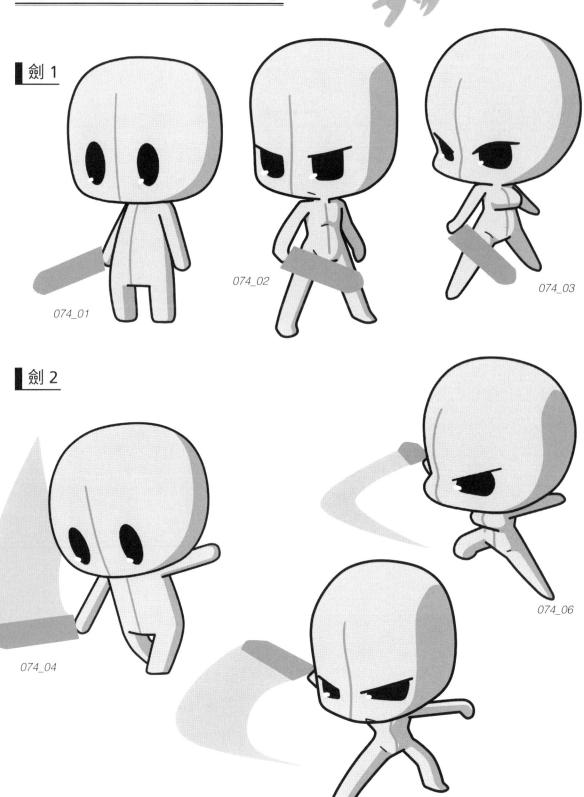

劍 1

074_01

074_02

074_03

劍 2

074_04

074_05

074_06

魔法 1

075_01

075_02

075_03

各種不同的姿勢

魔法 2

075_05

075_04

075_06

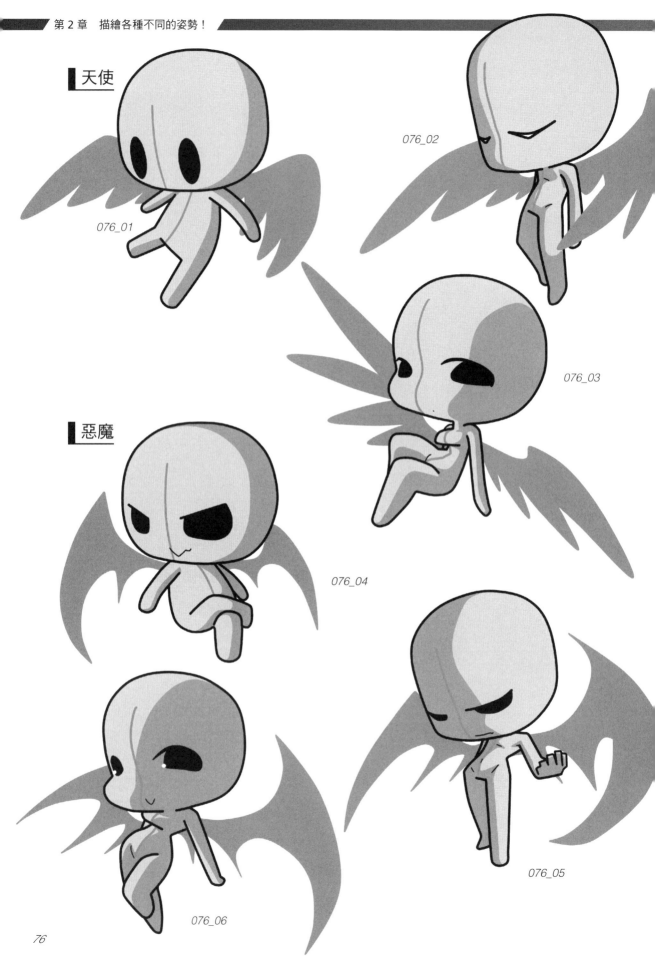

天使

076_01

076_02

076_03

惡魔

076_04

076_05

076_06

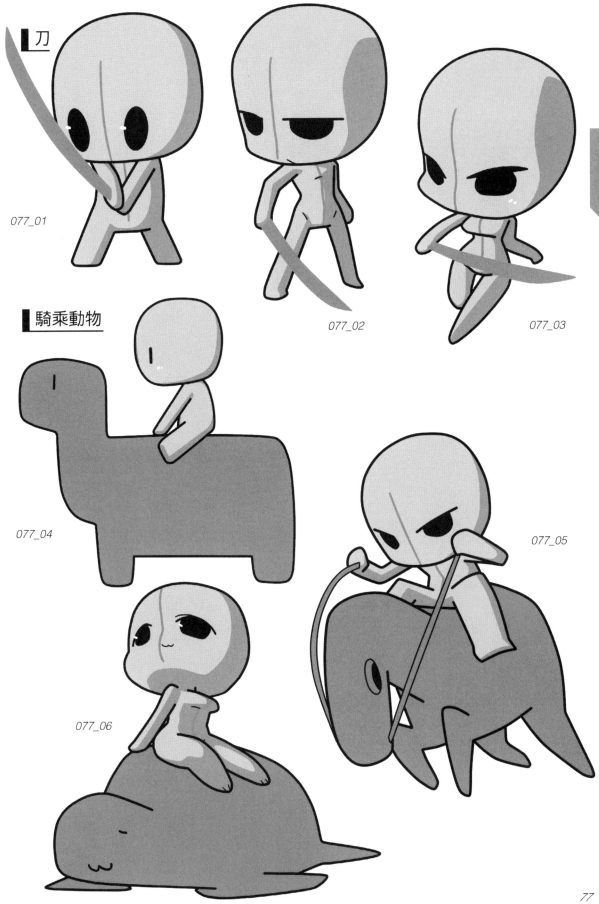

刀

077_01

077_02

077_03

騎乘動物

077_04

077_05

077_06

使用小道具的姿勢

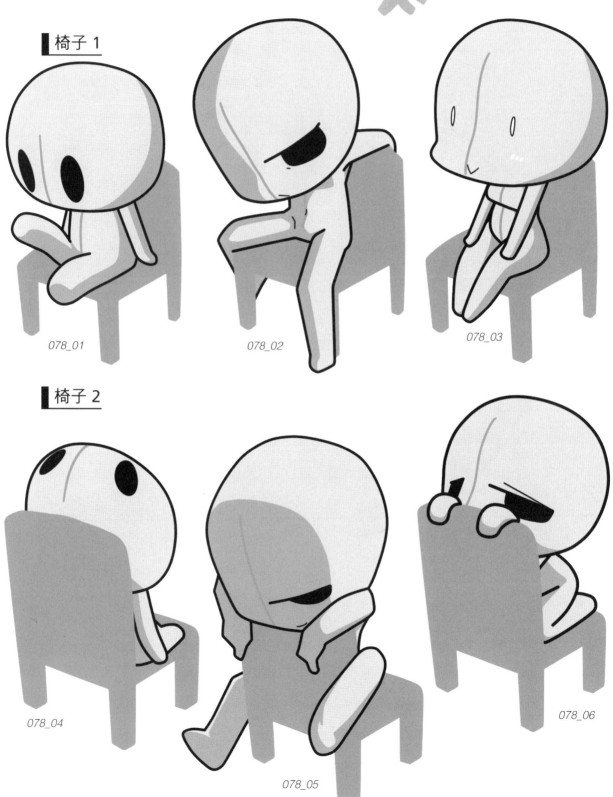

椅子 1

078_01

078_02

078_03

椅子 2

078_04

078_05

078_06

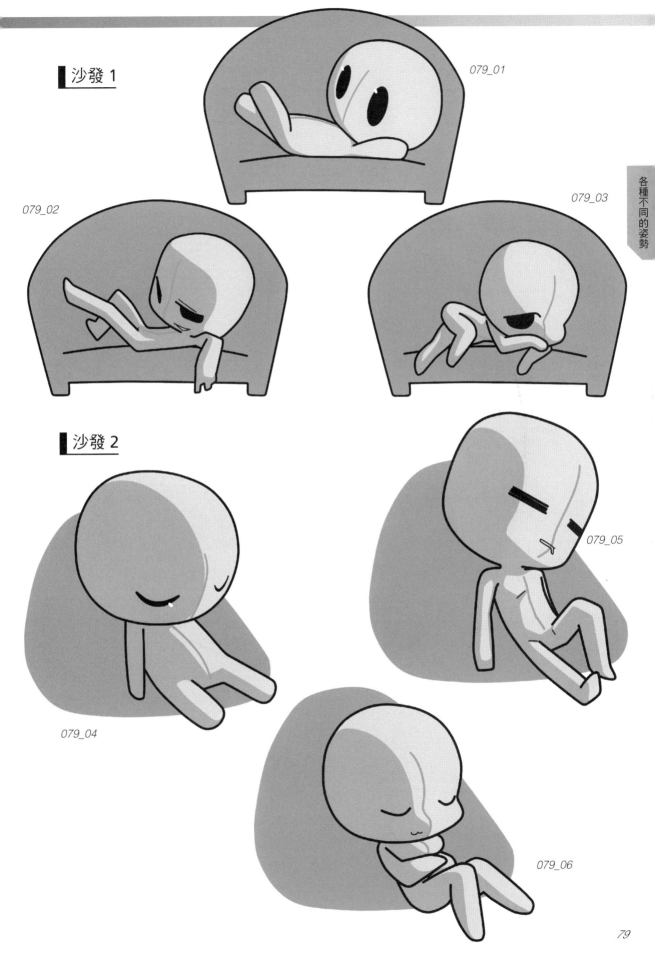

■ 沙發 1

079_01

079_02

079_03

■ 沙發 2

079_05

079_04

079_06

手拿包包

080_01

080_02

080_03

大行李

080_04

080_05

080_06

▌貓咪 1

081_01

081_02

081_03

▌貓咪 2

081_05

081_04

081_06

狗

082_02

082_03

082_01

鳥

082_05

082_04

082_06

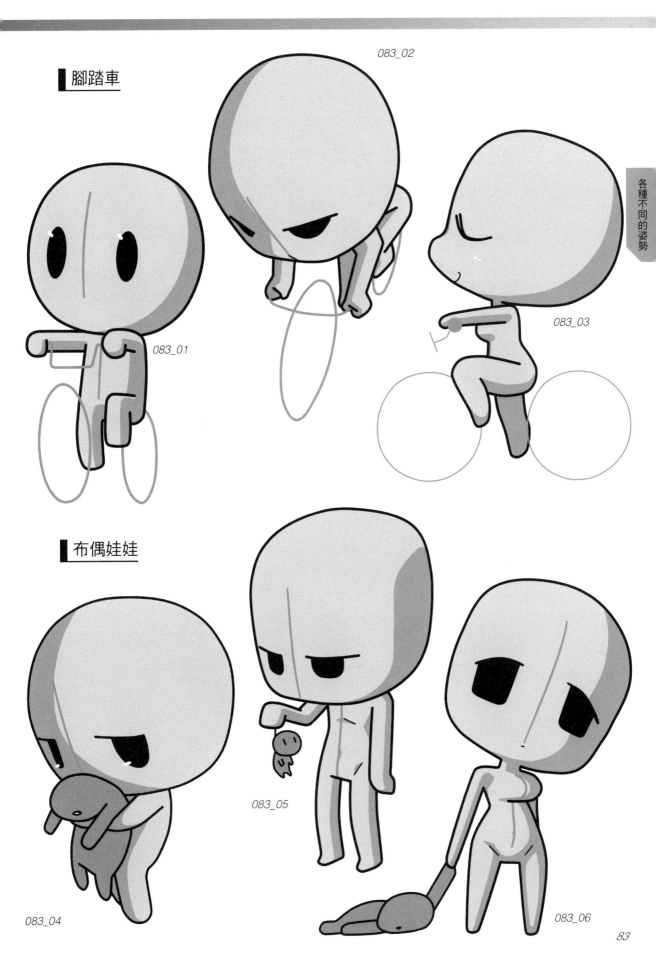

▌腳踏車

083_02

083_01

083_03

▌布偶娃娃

083_05

083_04

083_06

使用素體描繪的插畫作品範例 2

メカコ

pixivID:4431962

Twitter：@mekapeko

講究線畫線條的強弱表現。強的地方就強得徹底，弱的地方也弱得徹底，我認為如此即可將 Q 版造形人物的強項發揮到最大限度。塗黑處理也嘗試各種不同的處理手法。即使是小小圓圓可愛的 2 頭身 Q 版造形，依塗黑處理的手法不同，既可以呈現可愛的風格，也能夠營造出帥氣的風格。

使用 054_05

使用 062_04

使用 058_03

おさらぎみたま

pixivID：6486

Twitter：@osaragi_m

相較第 1 章，有幾張構圖略顯複雜的作品，但基本上試圖以明快的線條來呈現出強弱分明的畫面。

使用 074_06

使用 079_02

使用 067_02

第 3 章

獨特的
姿勢與場景！

すずか

構思大頭娃娃特有的獨特描寫手法

沒有骨骼的大頭娃娃可以自由變換外形

圖 1 是真實的人體頭部。捏住臉頰也不怎麼會延展變形，而且內部有骨骼，受壓也不會凹陷進去。

另一方面，圖 2 是大頭娃娃的頭部。一捏住臉頰就會像麻糬一樣拉長，由上向下壓的時候，也會柔軟變形凹陷。不須要顧慮到骨骼可以自由變形的大頭娃娃，能夠擁有屬於自己的獨特表現方式。

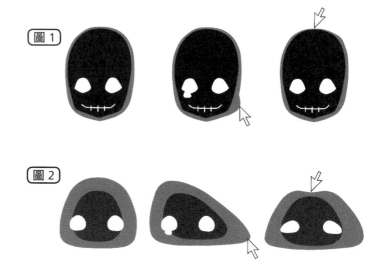

圖 1

圖 2

大頭娃娃的變形描寫大致可分為 4 種類型

本書所介紹的變形描寫有以下 4 種類型。

❶「拉扯」。輕微拉扯會造成部分變形，用力拉扯則會連同周圍一起變形。❷「延展」。整體都可以朝縱向或橫向延展變形。❸「按壓」。依戳弄的力道不同，會朝內側造成不同的變形程度。❹「壓扁」。擠壓在牆壁或是地板上時，會整個變形成扁平。

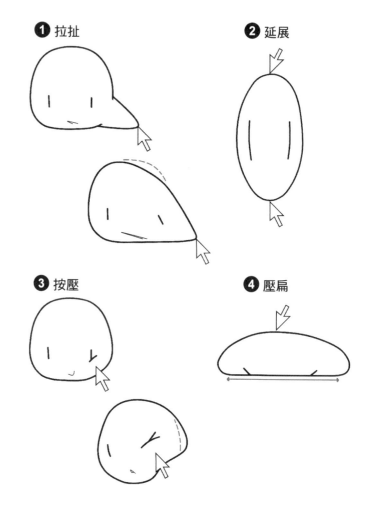

❶ 拉扯

❷ 延展

❸ 按壓

❹ 壓扁

透過變形來襯托
描寫的訣竅 1

圖 3 是將人物角色的手臂拉長變形的
情形。如果只是單純地將手臂加長的
話,「被拉長啦!」的感覺較薄弱
(圖 4)。因此要像圖 5 一般,讓手
臂連接處與手臂被拉扯的部位之間形
成凹陷。這麼一來就像是被拉長了的
麻糬一樣,強化「被拉長啦!」的印
象。

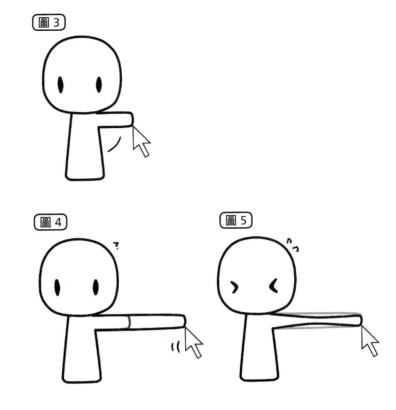

透過變形來襯托
描寫的訣竅 2

圖 6 是將角色臉部按壓的狀態。接觸
的部位雖然有稍微變得平坦,但是看
起來不太像是凹陷下去的感覺(圖
7)。

因此要描繪出有如將表面平坦的甜甜
圈按壓下去般的輪廓(圖 8),保留
一點點甜甜圈的曲線部分,消去其他
的線條。經過這樣的調整之後,就能
加深臉部被按壓後凹陷下去的印象
(圖 9)。

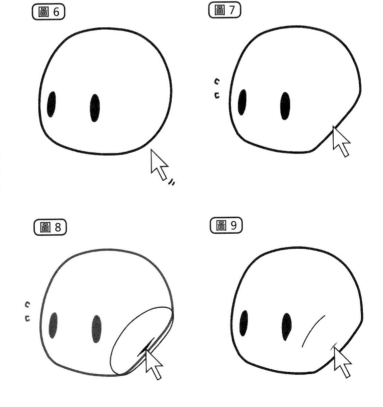

描繪被拉扯的姿勢！

拉扯臉頰

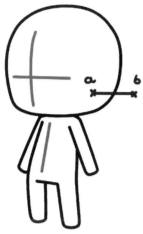

1 首先要決定拉扯的距離。a～b 的距離愈長，臉頰愈有柔軟延伸的感覺。如果拉扯距離短的話，看起來好像很痛的樣子。

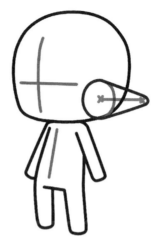

2 以 a～b 的軸線為中心，畫一個三角錐。在這裏不做頭部整體的變形，只以臉頰的變形來表現。

3 沿著三角錐的三角部分加上線條，並將不需要的部分消去。

4 臉頰看起來有被拉扯到的感覺了。不過臉部表情好像被拉扯也變不在乎似的。

5 如果臉頰被拉扯的話，應該也會牽動到頭部。因此要在頭部與身體的接點，還有其中一隻腳上加上記號。

6 加上記號的接點（頭部與身軀、其中一隻腳與地面）保持原來位置不要放開，再將頭部向後一拉，身體就變得傾斜了。

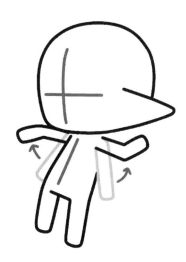

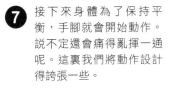

⑦ 接下來身體為了保持平衡，手腳就會開始動作。說不定還會痛得亂揮一通呢。這裏我們將動作設計得誇張一些。

⑧ 消去不必要的線條，再加上表情。於是臉頰被拉扯疼痛不已的大頭娃娃素體就完成了。

⑨ 請再加上喜歡的人物角色髮型、服裝和表情吧。這裏是以喜歡惡作劇的男孩子為印象描繪。

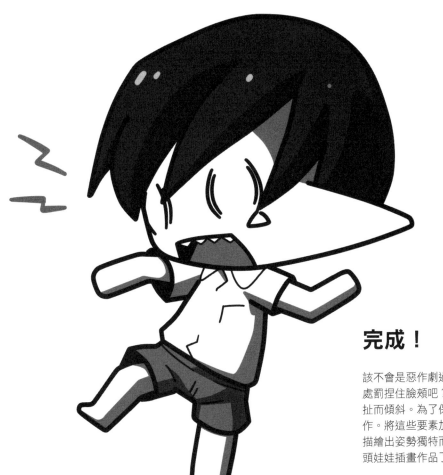

完成！

該不會是惡作劇過了頭，而被媽媽處罰捏住臉頰吧？身體受到大力拉扯而傾斜。為了保持平衡的手腳動作。將這些要素加入角色中，就能描繪出姿勢獨特而又有說服力的大頭娃娃插畫作品了。

被拉扯的姿勢

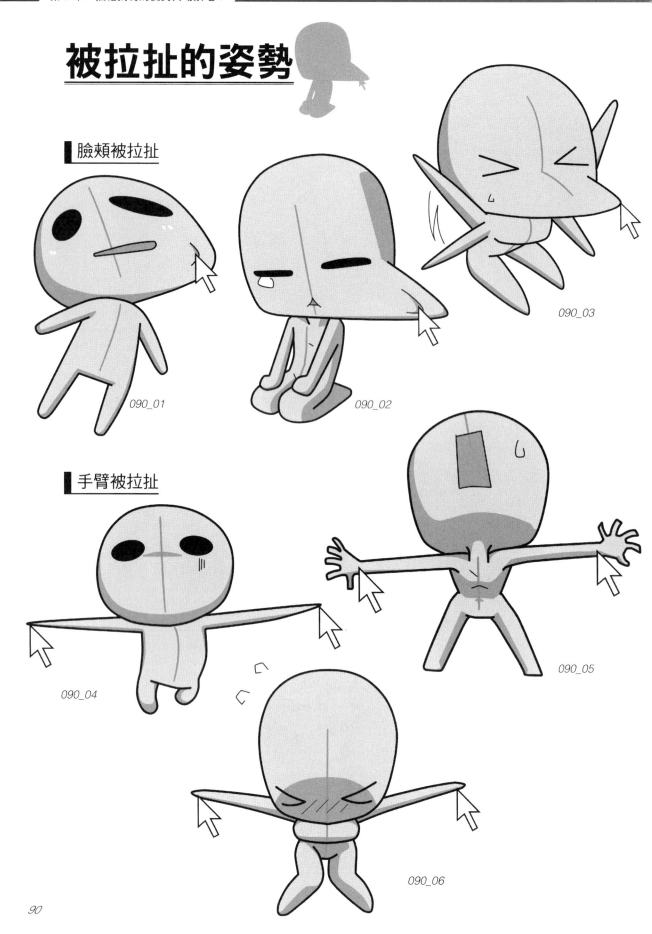

▌臉頰被拉扯

090_01

090_02

090_03

▌手臂被拉扯

090_04

090_05

090_06

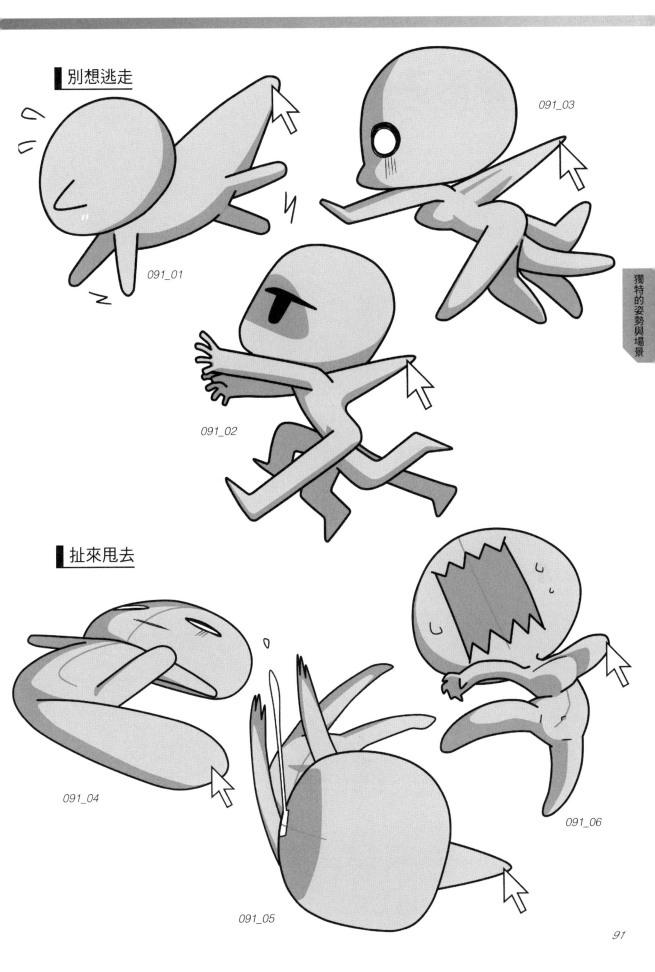

別想逃走

091_01

091_02

091_03

扯來甩去

091_04

091_05

091_06

被壓扁的姿勢

▊頭部

092_01

092_02

092_03

▊臉頰

092_04

092_05

092_06

身體

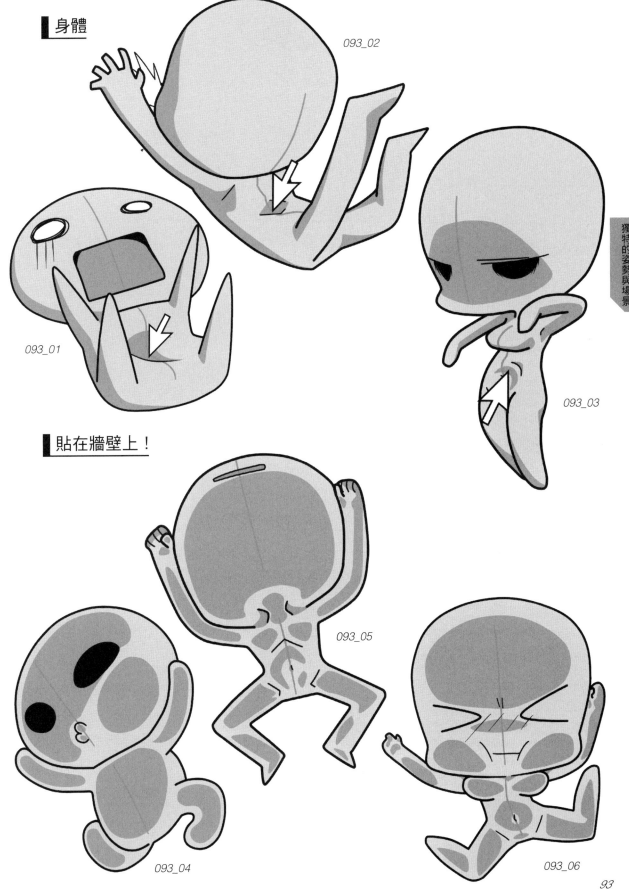

093_02

093_01

093_03

貼在牆壁上！

093_05

093_04

093_06

描繪裝在盒內的姿勢！

生活在盒子般的家裏

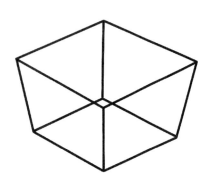

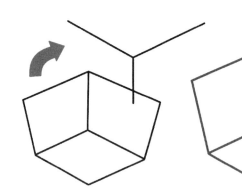

1 畫一個預計裝入人物角色的盒子。在這裏將上面畫得大一些，畫出一個開口大的盒子。

2 畫面前方有盒壁的話不好描繪，因此暫時先將畫面前方的Y字部分移開。

3 先畫出與盒子接觸的身體，比較方便取得畫面的比例平衡。描繪兩肩與腳的根部時要與盒子的邊平行。

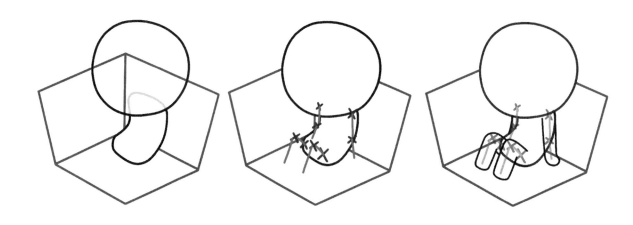

4 描繪身體上方的頭部。用橡皮擦將被頭部與身體遮住的線條消去，讓畫面看起來清爽一些。

5 描繪手腳的骨架。在關節部分以×標示。配置手腳時像是內部有一條鐵絲為芯的感覺。

6 在鐵絲芯堆上黏土的感覺，將手腳的肌肉畫出來。

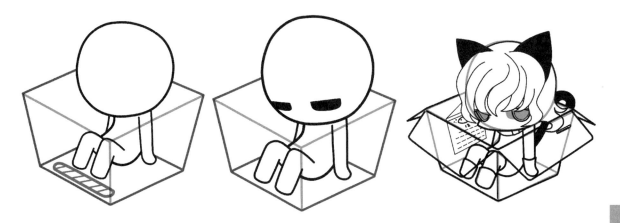

7 將不必要的線條以橡皮擦消去後，素體就幾乎完成了。不過斜線的部分還有空間，「塞進盒子」的感覺稍微薄弱了些。

8 放大人物角色，營造出「塞進盒子感」後即完成。如果以數位工具作畫的話，放大縮小都很簡單。如果以鉛筆描繪的話，也可以將盒子縮小就 OK 了。

9 畫上人物角色的服裝及髮型。盒子空空地像是被棄養的貓咪太寂寞了。加上一些裝飾讓盒子看起來有家裏的氣氛。

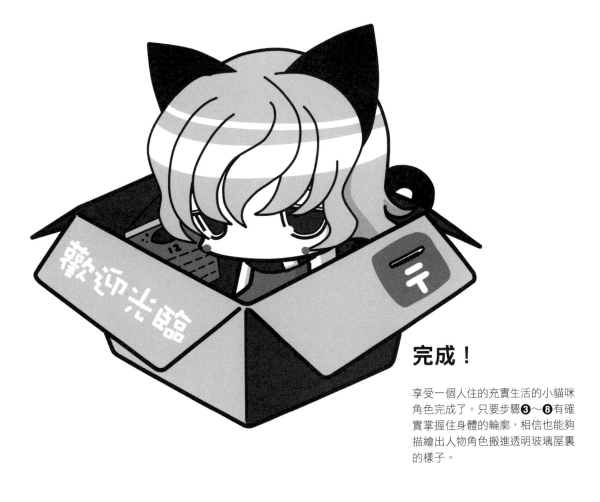

完成！

享受一個人住的充實生活的小貓咪角色完成了。只要步驟❸～❽有確實掌握住身體的輪廓，相信也能夠描繪出人物角色搬進透明玻璃屋裏的樣子。

堆疊的姿勢

096_01

▌斜側面

096_02

096_03

▌正面

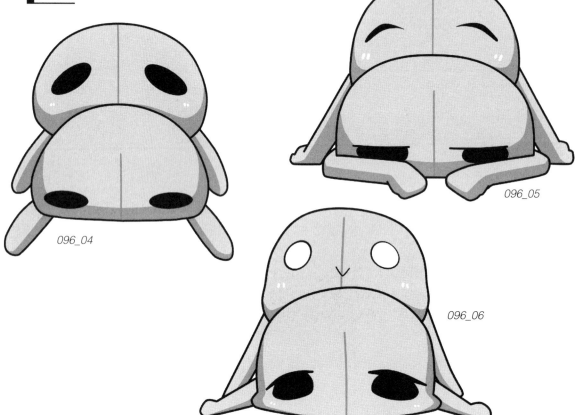

096_04

096_05

096_06

各種不同變化

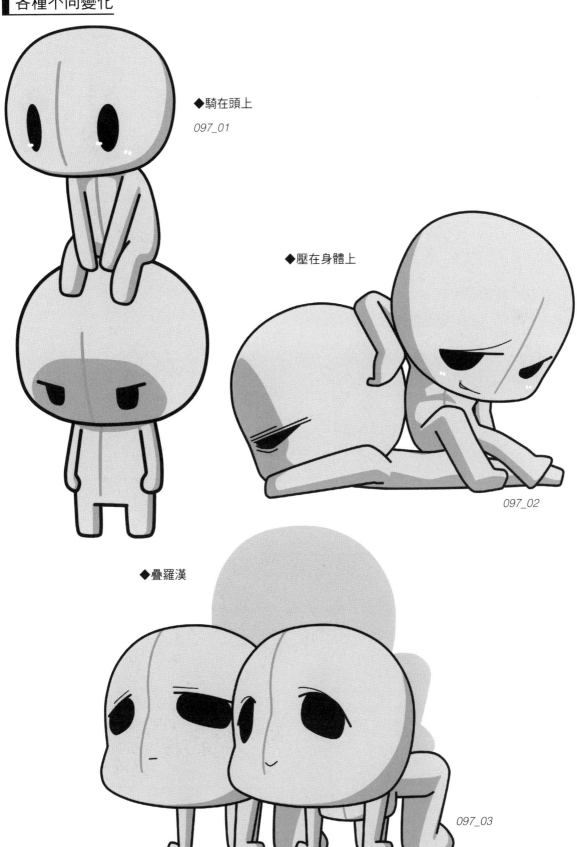

◆騎在頭上

097_01

◆壓在身體上

097_02

◆疊羅漢

097_03

填塞的姿勢

▌塞進盒內

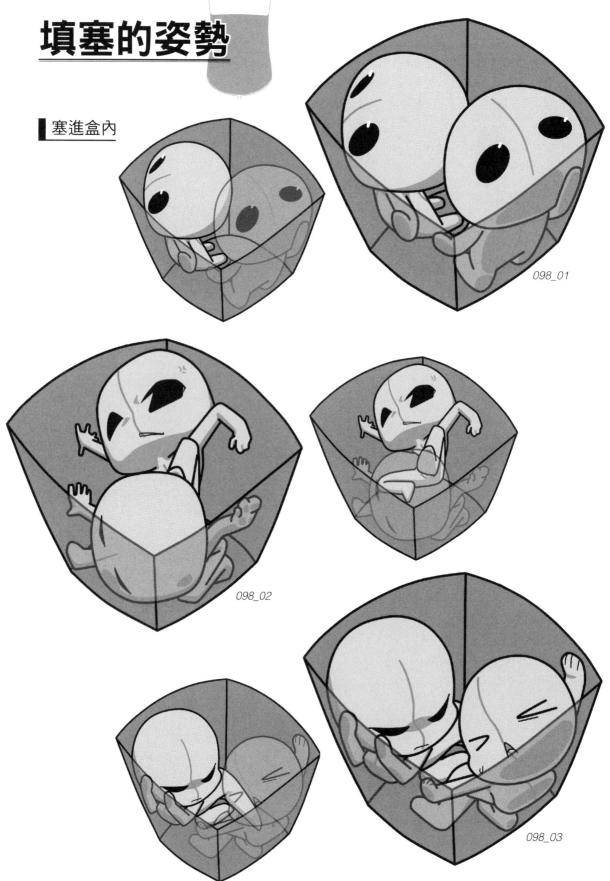

098_01

098_02

098_03

▌塞進杯裏

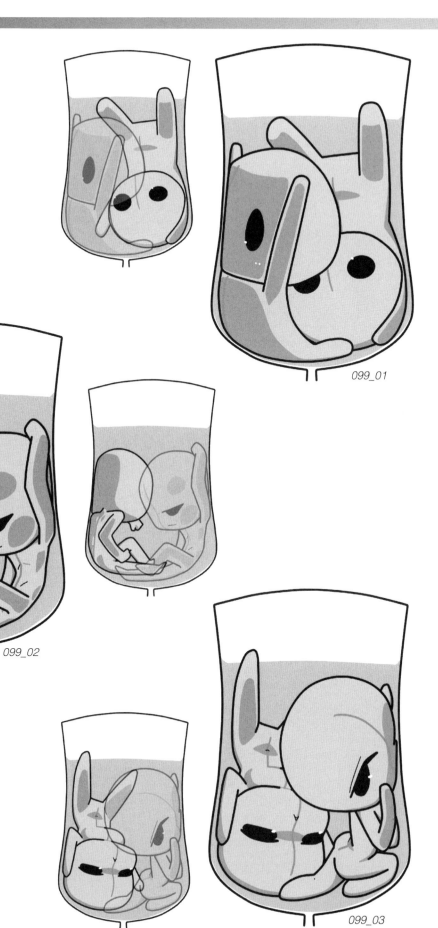

099_01

099_02

099_03

描繪緊緊抓住的姿勢！

| 緊抱在柱子上 |

1 首先要在心裏想像畫面。如果緊抓住的對象比人物角色的肩寬還小的話，手腳只要向前伸展就能夠緊抓住對象。

2 在預定抓住的棒狀物上畫出身體的輪廓。描繪時要平行緊貼著棒狀物，免得掉了下來。

3 畫出地面的輪廓，手腳向前伸展的角度，要和地面保持水平。

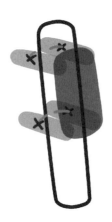

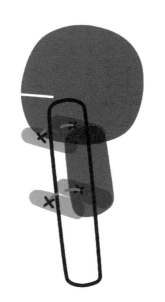

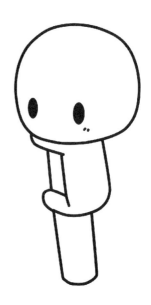

4 手臂關節處加上×標示。四肢會在關節處彎曲，緊緊地抓住棒狀物。

5 描繪頭部。實際上棒狀物會陷進大頭娃娃的頭部，不過我們可以當成視覺陷阱畫忽略這點。

6 描繪身體外側的線條，加上表情，將不必要的部分消去後，素體就完成了。棒狀物會被人物角色遮住，所以陷進頭部的狀況並不會太顯眼。

緊抓在牆壁邊緣

1 首先要在心裏想像畫面。如果緊抓住的對象比人物角色的肩寬還大的話，手腳就算向前伸展也無法緊抓住對象。

2 在牆上畫出身體的輪廓。描繪時要讓身體平行緊貼著牆壁。

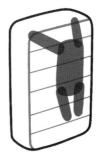

3 因為手腳向前伸長也無法抓住牆壁，因此要讓手臂朝牆壁邊緣伸展。腳部則是畫成自然下垂的形狀即可。

4 描繪頭部。這裏也是一樣，實際上牆壁會陷入頭部。請不用在意，以視覺陷阱畫的方式描繪即可。

5 畫出身體外側的線條，再將不需要的線條消去，就完成緊抓住牆壁邊緣姿勢的素體了。

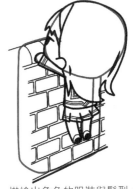

6 描繪出角色的服裝與髮型。在這裏呈現出身穿學生服的女孩子，正在窺探牆壁另一端的氣氛。

完成！

這個女孩子好像正在窺探牆壁另一端的狀況。緊貼在牆上的動作顯得非常可愛。是一幅充分展現大頭娃娃造形魅力的插畫作品。

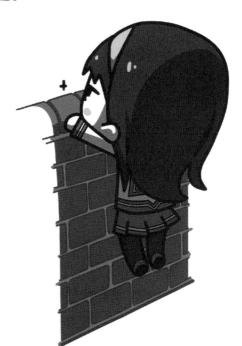

被拎起的姿勢

▌拎貓般姿勢

102_01　　　　　　　　102_02　　　　　　　　102_03

▌拎住腳部

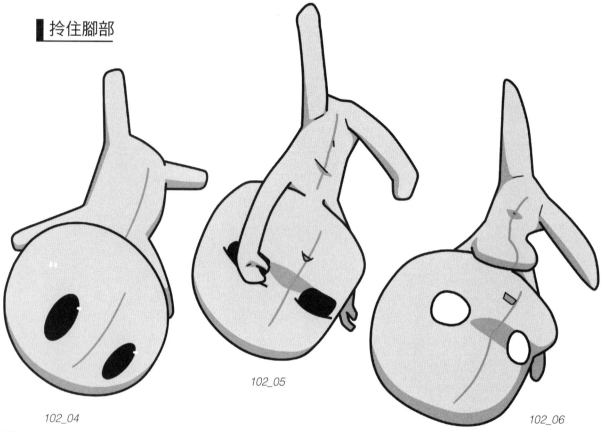

102_04　　　　　　　　102_05　　　　　　　　102_06

由後拎起

103_01

103_02

103_03

拎住手臂

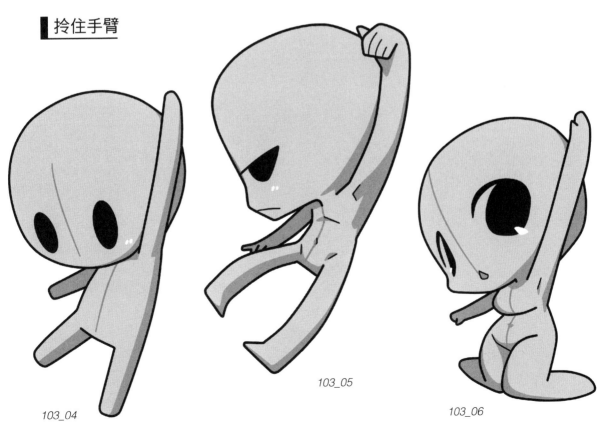

103_04

103_05

103_06

緊緊抓住的姿勢

緊抱在柱子上

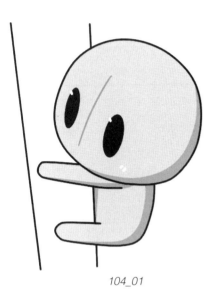

104_01

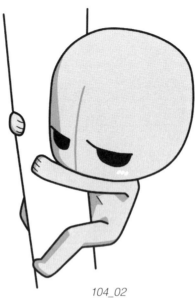

104_02

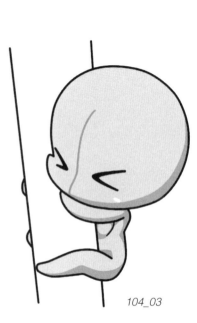

104_03

緊緊攀在背上

104_04

104_05

104_06

緊抱住腳部

105_01

105_02

105_03

就快要飛走了

105_04

105_05

105_06

描繪適合人物角色道具的姿勢！

獨特的姿勢
很適合做成周邊商品

漫畫或是動畫作品的人物角色周邊商品，經常可以看到被人從後頸拎起的獨特姿勢吧。這些姿勢有的已經由製造商申請登錄商標，但只要是個人依興趣自創的插畫作品，或是製作不以販售為目的的自創的周邊產品則OK。除了描繪插畫作品之外，製作成貼紙或是角色造形鑰匙圈也很有樂趣。

被人從後頸拎起

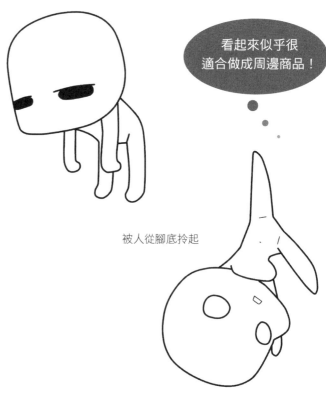

看起來似乎很
適合做成周邊商品！

被人從腳底拎起

被人拎起的姿勢

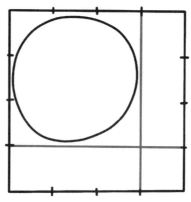

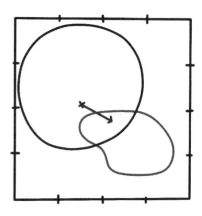

1 要製作複數角色的周邊商品時，如果大小尺寸差太多的話，就會失去整體感。先畫一個四角形，描繪時每一個角色都要收進這個範圍內。

2 將各邊分為 4 等分，從左邊的 3／4 到上邊的 3／4 面積作為頭部範圍。

3 接下來要描繪身體。為了要讓人物角色的服裝看得更清楚，在此將身體挪到稍微右下方的位置。

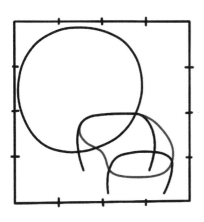

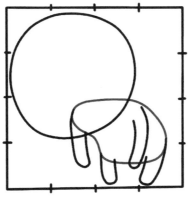

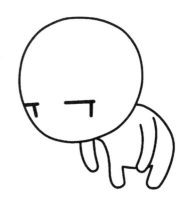

4 在身軀的部分描繪兩個倒掛的∪字形。這將會成為手腳的外側線條。

5 描繪手腳內側的線條,用橡皮擦將不須要的線條消去。

6 保持碩大的頭部是這個大頭娃娃造形特徵,同時又能夠清楚看見服裝特色的人物角色素體完成了。

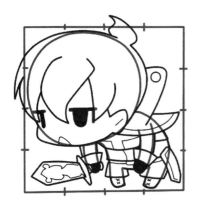

7 描繪人物角色的服裝與髮型。在被拎起的披風上開一個洞,就可以裝上鑰匙圈的金屬零件。

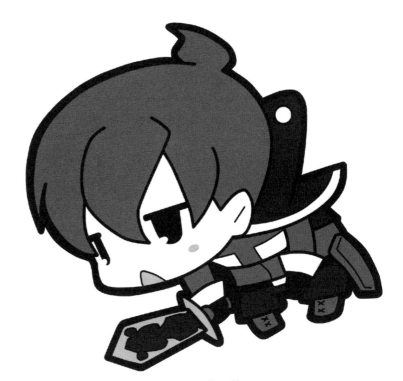

完成!

由披風被拎起的可愛劍士完成了。請試著改變手中的物品或服裝,描繪出各種不同的人物角色吧。

手掌大小尺寸的姿勢

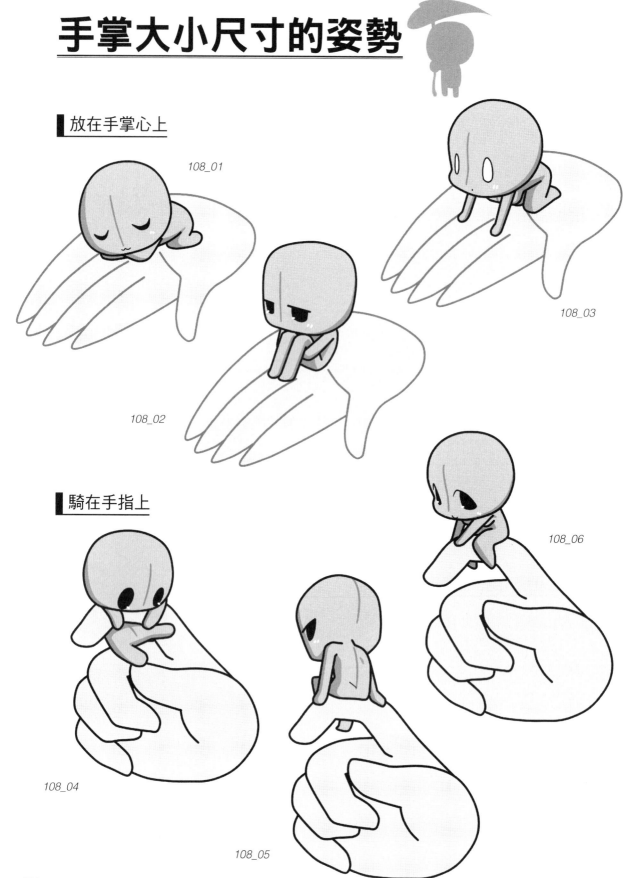

放在手掌心上

108_01

108_02

108_03

騎在手指上

108_04

108_05

108_06

用手抓住

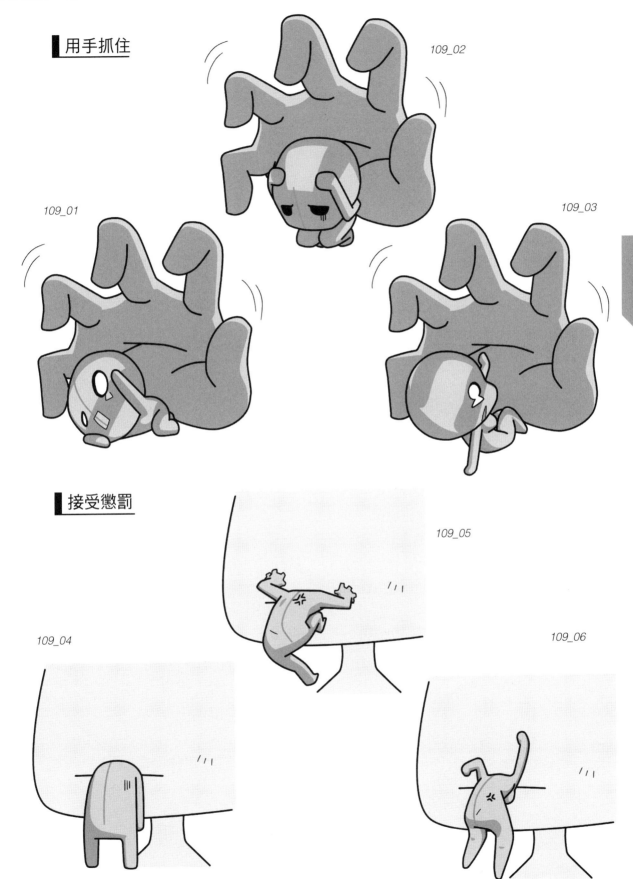

109_02

109_01

109_03

獨特的姿勢與場景

接受懲罰

109_05

109_04

109_06

在杯子裏泡澡

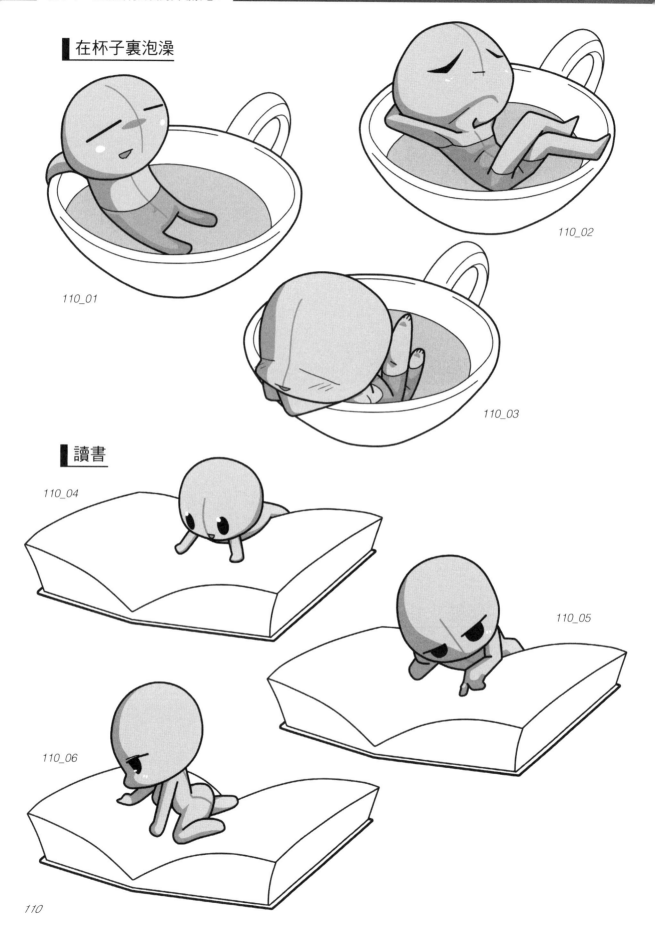

110_01

110_02

110_03

讀書

110_04

110_05

110_06

幫忙繪製原稿

111_01

111_02

111_03

草木之中

111_04

111_05

111_06

關於構圖的考量

只要改變構圖就能大幅改變印象

在畫布或是漫畫的分格當中，是如何決定人物角色和小道具的位置來構成作品呢？在此讓我們一起來思考關於構圖的考量吧。

圖 1 是將人物角色配置於畫面正中央的構圖。清楚傳達出誰是主角。圖 2 的人物角色看起來正要朝左下方前進。圖 3 則看起來是由右上方走過來的情形。圖 4 表達人物角色似乎位在遠處。圖 5 則感覺近在眼前。即使是相同的繪畫，因為構圖的不同，也會大幅改變畫面給人的印象。

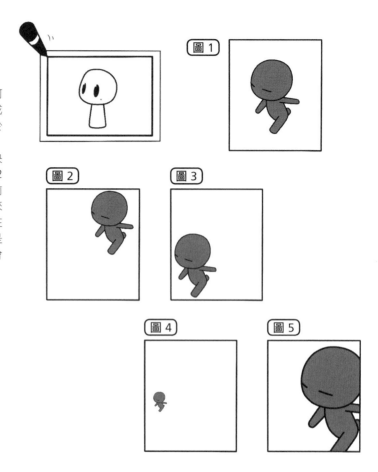

考量試圖呈現的氣氛將人物角色放進分格內

接著讓我們來思考，如何將站立姿勢的人物角色放進分格內。圖 6 幾乎看不見人物角色的臉部，傳達出不知道角色在打量什麼的氣氛。圖 7 稍微看得到一部分臉部，但還是帶有懸疑神祕的感覺。圖 8 的臉部可以看得很清楚，增加不少親近感。簡直就像是突然朝這裡看過來似的。到了圖 9，甚至讓人有角色朝這裏極度進逼的感覺。

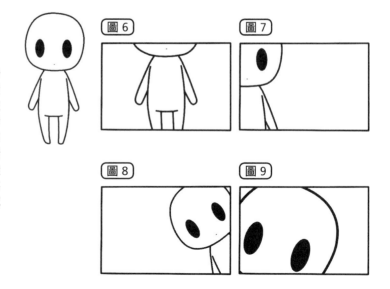

先考量配置的方式
再描繪出複數的人物角色

在同一個分格內要描繪出複數的人物角色時，先考量配置的方式，再畫出角色的細部較佳。

利用大面積的長方形來決定主要角色的位置（圖 10），再追加輔助角色（圖 11）。先在長方形的內側描繪角色（圖 12），接著再把細部描繪出來。如此在整張圖中誰是主角，誰是配角就一目瞭然了（圖 13）。

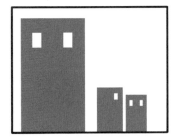

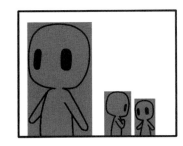

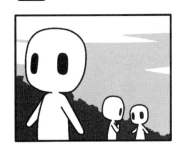

將人物角色放入盒中
描繪出具備景深的畫面

描繪背景時不要將畫面想像成「框架」，而要以「盒子」的印象來思考。先描繪一個具備景深的盒子，然後再以擺放玩偶的感覺去決定人物角色的配置（圖 14）。把盒子當作是教室的走廊或是洞窟，配合場景需求，將細節刻劃描寫出來，如此即可成為具備景深的作品了。

盒子不一定要放置在穩定的場所。在傾斜的盒子（圖 15）裏面配置人物角色的話，可以營造出不穩定而有動感的印象（圖 16）。

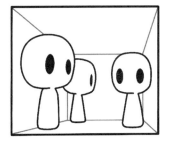

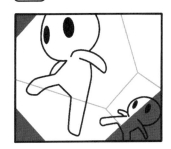

感情融洽的構圖

◆震驚
114_03

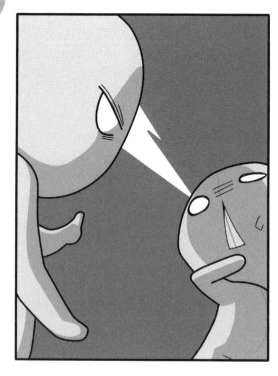

◆同道而行（早晨）114_01

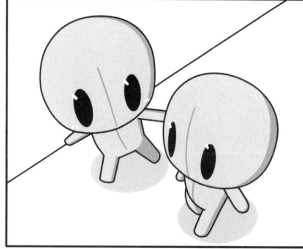

同道而行（黃昏）114_02

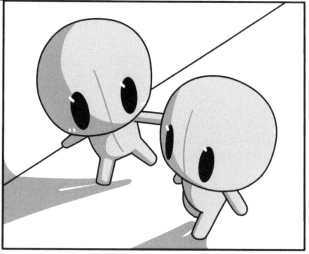

◆登場
114_04

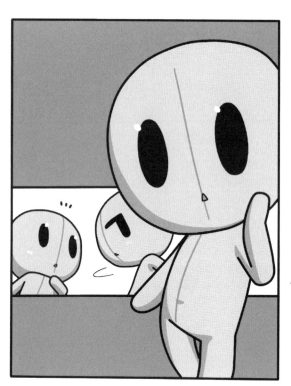

◆感動的再會
115_01

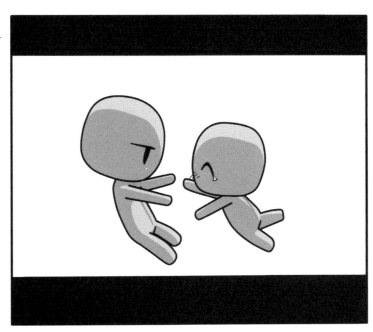

◆我們一起去嘛　115_02

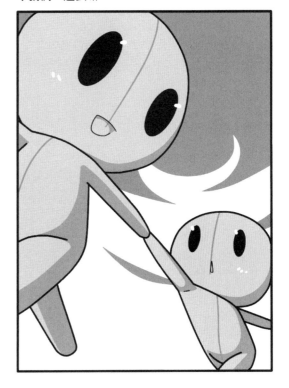

◆星空下的兩人
115_03

◆春　116_01

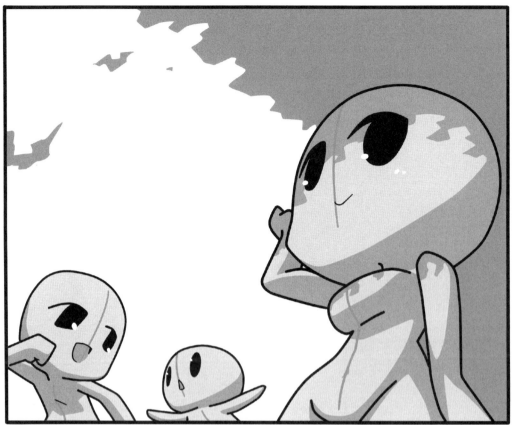

◆夏　116_02

獨特的姿勢與場景

動作場面的構圖

◆對峙
118_01

◆閃避
118_02

◆一擊
118_03

◆累積能量
119_01

◆釋放
119_02

◆敵人進逼
119_03

◆一招解決
119_04

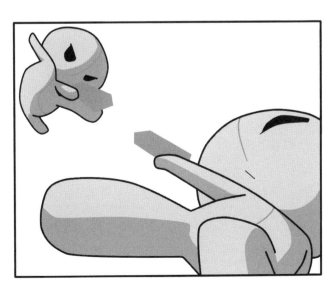

◆槍戰
119_05

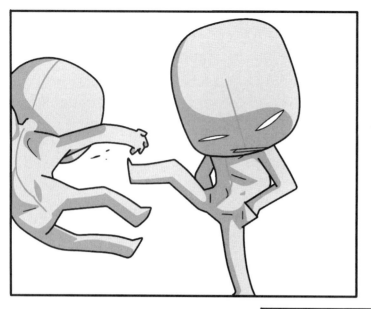

◆打架踢飛
120_01

◆小刀
120_02

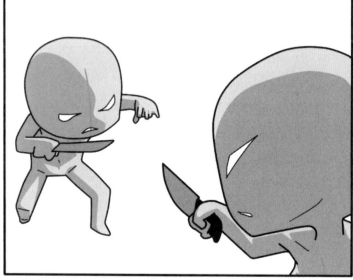

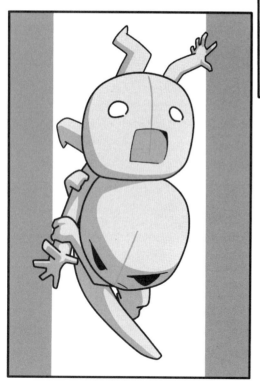

◆過肩摔
120_03

◆抓住領口舉起
121_01

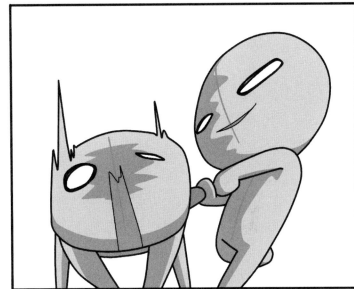

◆球棒打屁股
121_02

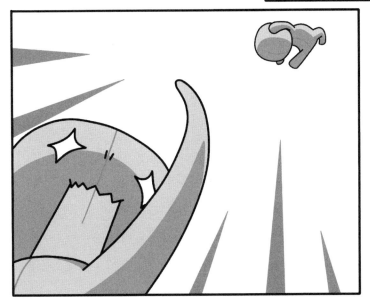

◆送上西天
121_03

使用素體描繪 的插畫作品範例 3

使用 096_03

すずか

http://szkmatome.web.fc2.com/
Twitter：@k_szk

因線條的數量較少，陰影的表現也隨之簡單處理，描繪時盡可能加強了線條的流暢。有很多塗黑處理或是相近色彩重疊的部位，因此下筆時增加許多白色線條來做醒目區隔。

使用 092_01

使用 104_03

陸野夏緒

http://axion.skr.jp
Twitter：@rikuriku

因為是低頭身造形的關係，描繪時避免過多的裝飾或褶痕，以免妨礙了表情與姿勢的描寫。
描繪的是兩人一組的人物角色，盡可能在一個畫面中就能表達出兩人之間的故事性。

使用 108_04

使用 118_02

使用 114_02

第 4 章

構思人物的表情與服飾打扮！

表現出人物角色個性的表情與服飾打扮

▌區分「眼睛」的描繪方式
▌呈現出各種不同的表情！

大頭娃娃的造形因為頭部很大，非常適合透過臉部的表情來表達人物角色的心情與性格。在此讓我們一起研究眼睛這個表情的重要部分之描繪方法吧。實際的眼睛形狀比較接近菱形（圖 1）。如果以動畫風格描繪的話，就會成為六角形（圖 2）。

六角形的眼睛外形如果進一步轉變為Q版造形，就會如同圖 3 一般。a～c成為直線時，感覺心情不太好（圖4）。d縮短，f拉長的話，看起來較溫厚，或是較軟弱（圖 5）。b與e如果向內側彎曲的話，看起來惹人討厭（圖 6）。如果整個眼睛周圍形狀都垂直擴展的話，看起來像是吃驚的樣子（圖 7）。

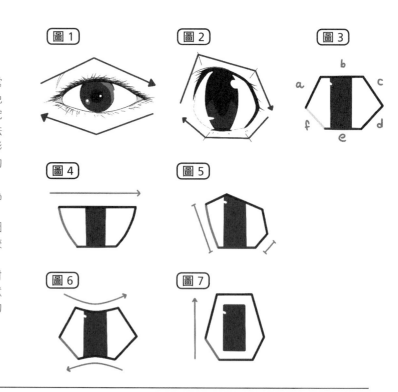

▌髮型和服裝
▌要如何搭配呢？

接著讓我們來考量人物角色的服裝打扮。本書介紹的素體基本上都是裸體的狀態。只要另外加上髮型的部位零件與衣服，就能完成人物角色的插畫作品。

話雖如此，髮型和服裝要如何配合大頭娃娃來搭配選擇呢？還是有點不太清楚吧。配合大頭娃娃的造形設計挑選訣竅請參考下一頁。

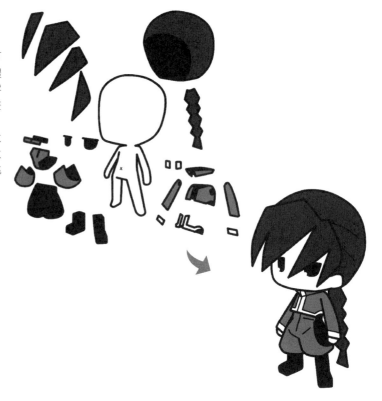

試著將原始角色的特徵逐一寫在筆記本上

比方說要為圖 8 的角色設計大頭娃娃造形時，在開始動筆描繪之前，請先將原始角色的特徵全記錄下來（圖9）。諸如「又圓又大的帽子」「纖細的腰身曲線」「下眼睫毛很可愛」等等。如此一來，轉變成大頭娃娃時，有哪些特徵想要保留呈現出來，相信在心裏面已經整理得差不多了。

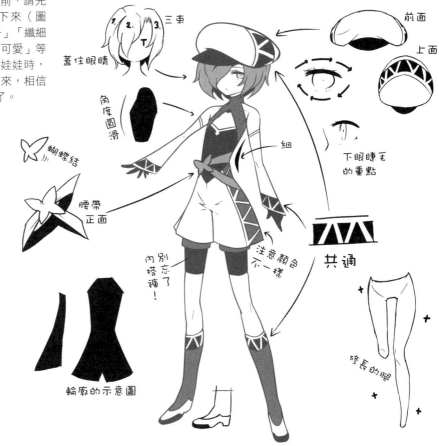

圖 9

三束
蓋住眼睛
角度圓滑
蝴蝶結
腰帶正面
輪廓的示意圖
別忘了內搭褲！
注意顏色不一樣
共通
前面
上面
下眼睫毛的重點
細
修長的腿

圖 8

將整理下來的特徵描繪出來的大頭娃娃，結果就成為圖 10。大大的帽子以及纖細的腰身等等，即使成為大頭娃娃，這些特徵還是確實呈現出來。圖 11 是更極端的 Q 版變形造形範例。只集中表現出特徵裏最顯眼的大圓帽子。請務必去試著挑戰看看極端的 Q 版變形造形看看，這思考「最顯眼的部位是哪裏？」很好的練習。

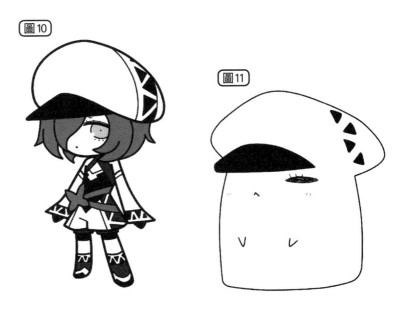

圖 10

圖 11

營造出表情魅力的附加部分

▌降低眼睛的位置
▌更有大頭娃娃的印象

圖 1 是一般大頭娃娃的眼睛位置。雖然這樣已經十分可愛了。不過我們試著把位置降得更低，來到靠近臉頰的高度（圖 2）。於是娃娃臉的感覺增加，更有大頭娃娃的印象。

在比例較寫實的插畫作品中，如果眼睛的位置太低的話，骨骼看起來會很奇怪，不過大頭娃娃則是ＯＫ。可以放心一口氣大幅度降低高度試試看。

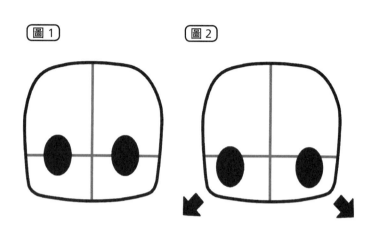

▌描繪時要意識到
▌眼睛周圍眼眶的凹陷部位

圖 3 的範例是由上方來觀察加裝鈕扣般眼睛的大頭娃娃角色。雖然如此也已經很可愛了，但如果將眼球描繪在凹陷的眼眶中的話（圖 4），大頭娃娃的表情會變得更有魅力。

圖 5 是眼睛如鈕扣般的大頭娃娃側臉。這裏同樣描繪出眼眶的話，就會變成圖 6。可以看得出來眼睛的上方與下方都稍微削去了一些。如果只留下黑色瞳仁部分的話就成為圖 7。請與圖 5 比較看看。差異之處雖然只有一點點，但可以發現即使如此也會讓呈現出來的印象產生很大的變化。

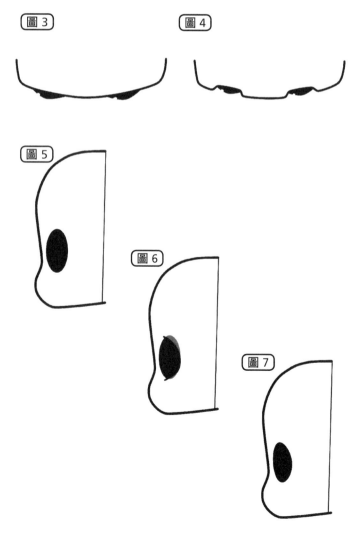

隨著頭部朝向不同而變化的 眼睛形狀描繪訣竅

描繪大頭娃娃表情的時候，很多人會像圖 8 一樣，先畫上十字線當作位置參考線吧。在此要為各位介紹非以十字線，而是以如同矇眼帶（圖 9）一樣的定位方法。

首先拿一張紙，折成細長方形（圖10）。然後在紙上畫上眼睛（圖11）。僅是這樣的動作，就等於是將大頭娃娃的眼睛部位單獨取出，完成一件簡易的參考資料（圖 12）。

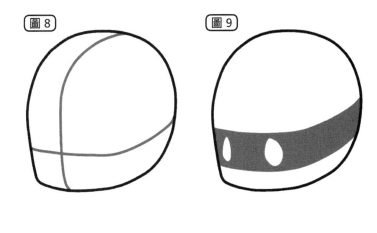

圖 8

圖 9

圖 10

圖 11

圖 12

將完成的參考用紙張折彎，從各種不同的角度觀察。在怎麼樣的角度，會呈現怎麼樣的狀態？角度轉到多少，會開始看不見另一邊的眼睛？仔細觀察過後再開始描繪（圖 13）。身邊隨時放一個這樣的工具，相信在描繪大頭娃娃的時候一定能夠派上用場。

圖 13

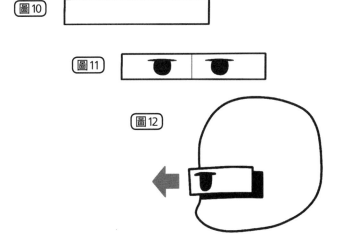

人物角色的表情

大圓眼睛

128_01

128_02

128_03

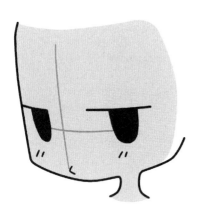

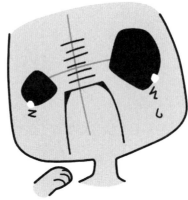

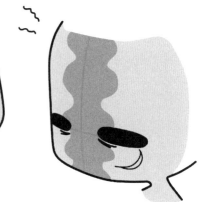

128_04

128_05

128_06

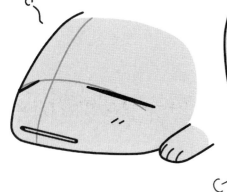

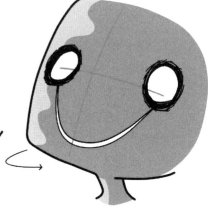

128_07

128_08

128_09

目光銳利

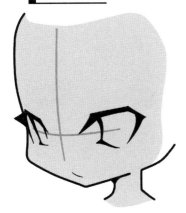

129_01

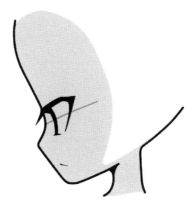

129_02

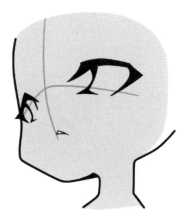

129_03

129_04

129_05

129_06

129_07

129_08

129_09

■眼神冷酷

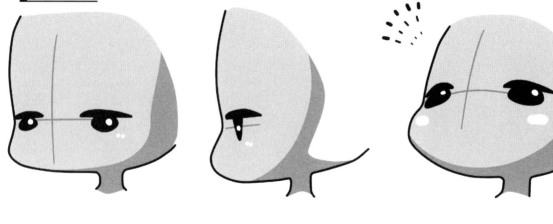

130_01　　　　　　　130_02　　　　　　　130_03

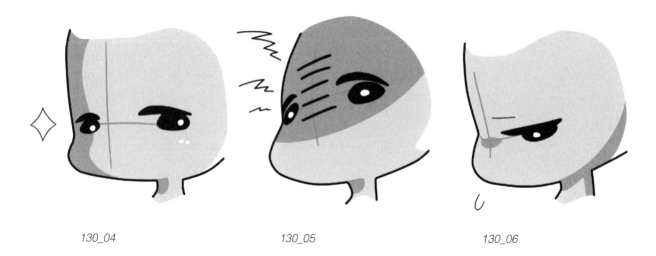

130_04　　　　　　　130_05　　　　　　　130_06

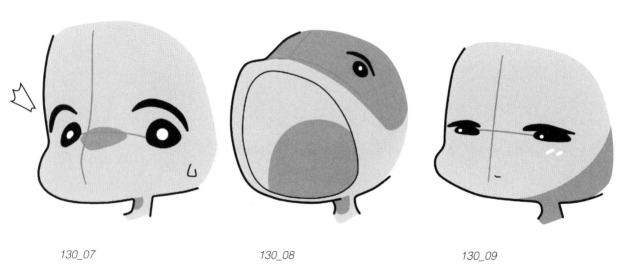

130_07　　　　　　　130_08　　　　　　　130_09

▌三白眼

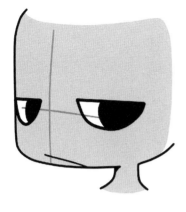

131_01

131_02

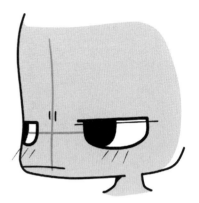

131_03

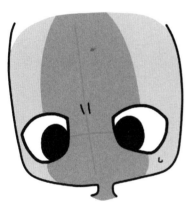

131_04

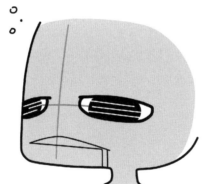

131_05

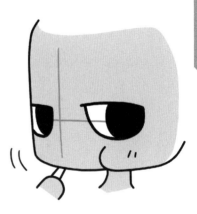

131_06

131_07

131_08

131_09

和善可親

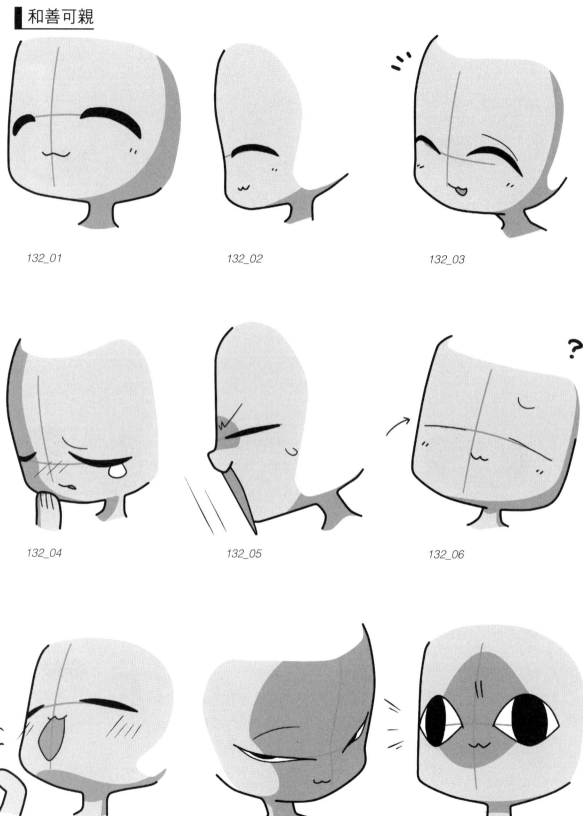

132_01

132_02

132_03

132_04

132_05

132_06

132_07

132_08

132_09

個性強勢

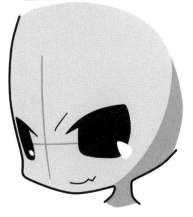

133_01

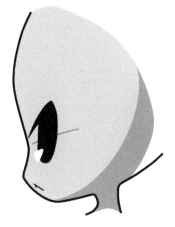

133_02

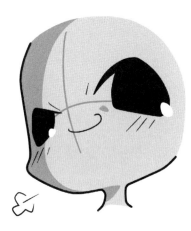

133_03

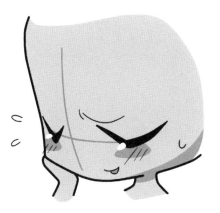

133_04

133_05

133_06

133_07

133_08

133_09

番外篇　人物角色的表情

範例作品插畫家
ぽぬ
pixiv：1237373
Twitter：@ponu6486

女孩子

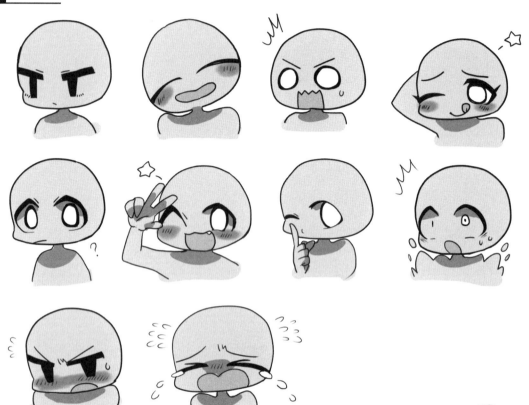

小小建議

雖然圓滾滾的大眼睛很可愛，不過我更喜歡傲嬌女孩的吊梢眼。Q 版造形人物有趣的地方是只要 1～2 條直線就能描繪出眼睛。變換一下眼瞼的線條角度，不管是吊梢眼、垂垂眼、死魚眼都可以輕易描繪出來。大家也可以試著去描繪自己喜歡的眼型、表情看看。

男孩子

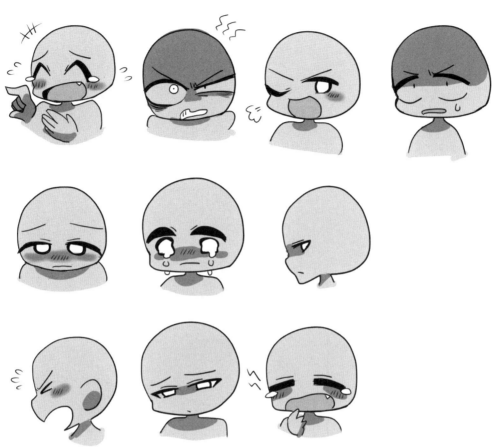

小小建議

男孩子還是三白眼最得我喜愛。不耐煩的表情、生氣的表情等等，我經常會將眼睛描繪成黑色瞳孔面積小的三白眼。描繪人物角色發怒的表情時，不知道為什麼會讓我感到神清氣爽。如果描繪順利的話，那就更痛快了。
Q 版造形也可以很帥氣，甚至應該說 Q 版造形才更加帥氣。我就是喜歡這樣的表情。

試著描繪大頭娃娃的髮型！

將髮型分成 6 塊不同的部位零件來描繪

描繪髮型時，將頭髮分成 6 塊不同的部位零件來考量，會比較容易掌握（圖 1）。1～3 是前髮瀏海，4～5 是側邊頭髮，6 是後面頭髮。特別是在大頭娃娃的情形，前髮瀏海分成 3 束的髮型比較不容易遮住眼睛，搭配性較佳（圖 2）。

圖1

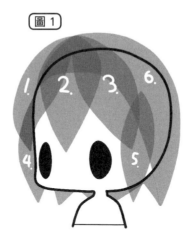

圖2

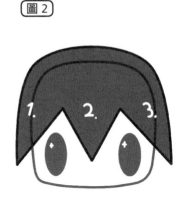

髮型範例 1「妹妹頭髮型」

描繪時將 1～3 的前髮瀏海修齊，側邊頭髮和後面頭髮的長度也一致。運筆時心裏想像成將門簾蓋在素體的頭上的感覺，這樣比較容易描繪。

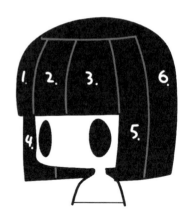

髮型範例 2「中分髮型」

這是前髮瀏海左右分開的髮型。將前髮瀏海 2 的部位切成一半後，向左右兩邊靠攏。側邊頭髮與後面頭髮則以蓬鬆隆起的曲線描繪，將髮量表現出來。

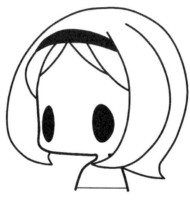

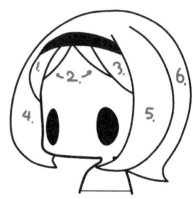

髮型範例 3
「左右非對稱髮型」

這個髮型稍微有點複雜。前髮瀏海的 1、2 靠向一側，3 則向上梳到後方。其中一方的側邊頭髮梳到耳後，另外加上一些髮束來增加畫面的強弱對比。

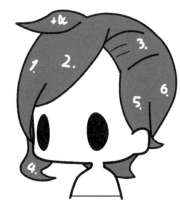

人物角色給人的印象
會依瀏海的畫法而有不同

圖 3 是前髮瀏海與後面頭髮界線分隔清楚的髮型範例。大眾感的印象相當適合大頭娃娃造形，反過來説這也是帶點懷舊印象的髮型。圖 4 是前髮瀏海、側邊頭髮、後面頭髮的分隔界線不明顯的髮型範例。稍微帶點現代感的印象。各位可以依作品風格或喜好去選擇描繪。

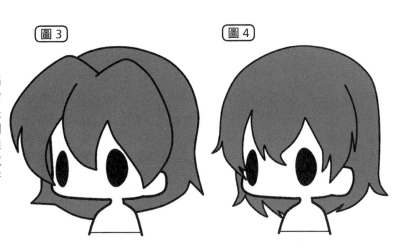

圖 3　圖 4

讓後面頭髮變得更好描繪
簡單輕鬆的小技巧

使用電腦描繪時，如果將每道髮束分成不同的描繪圖層，就能輕鬆畫好後面頭髮。圖 5 是按照前髮瀏海→側邊頭髮→後面頭髮的順序疊上圖層。如果將後面頭髮的圖層拉到最上層的話⋯哎呀太神奇了。後面頭髮居然這麼簡單就畫好了（圖 6）。

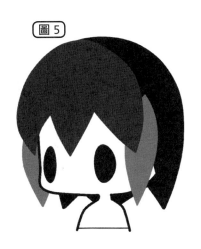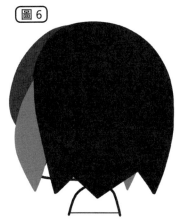

圖 5　圖 6

女孩子的髮型

雙馬尾髮型

138_01

138_02

138_03

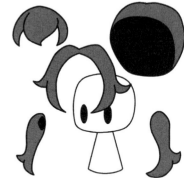

138_04

齊眉瀏海

138_05

138_06

138_07

138_08

簡單束起

138_09

138_10

138_11

138_12

▌兩側蓬鬆

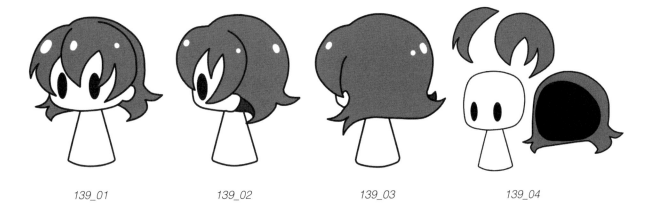

139_01　　139_02　　139_03　　139_04

▌蓋住眼睛

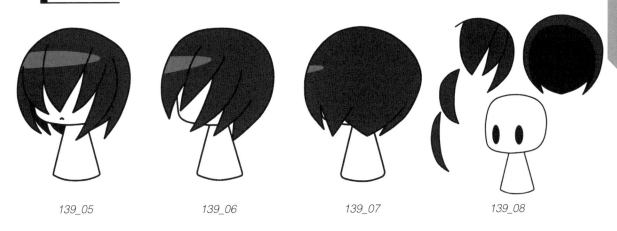

139_05　　139_06　　139_07　　139_08

▌加上兔子耳朵

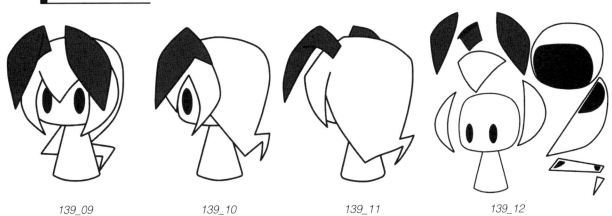

139_09　　139_10　　139_11　　139_12

男孩子的髮型

▌中分髮型

140_01

140_02

140_03

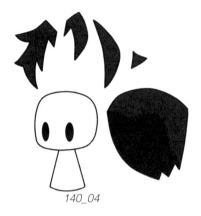

140_04

▌海帶般的燙髮

140_05

140_06

140_07

140_08

▌刺蝟頭

140_09

140_10

140_11

140_12

西裝頭

141_01

141_02

141_03

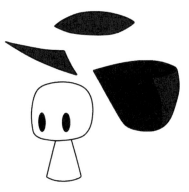

141_04

蓬鬆刺蝟頭

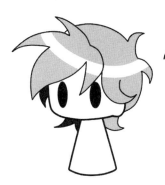

141_05

141_06

141_07

141_08

加上狗耳朵

141_09

141_10

141_11

141_12

在大頭娃娃造形中凸顯服飾特徵的小訣竅

▌由原始角色 取出剪影外形輪廓

圖 1 是穿著打扮獨具特色的人物角色。要怎麼樣才能將這個角色的服裝魅力在大頭娃娃造形中表現出來呢？首先，可以先將剪影（整體形狀）取出。省略細節的凹凸曲線後就成為圖 2。

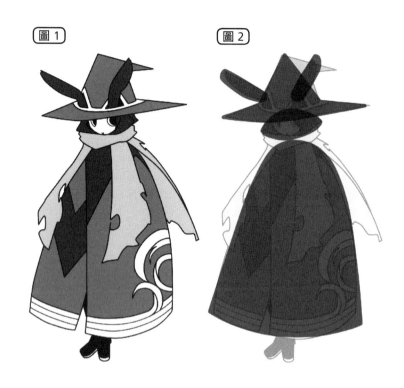

圖 1　　圖 2

▌由原始角色身上 取出各部位零件

這次不是要看整體的外形，而是要去檢視人物角色是由哪些部位零件構成（圖 3）。1 尖帽子、2 長長的耳朵、3 散開到肩膀的頭髮、4 圍巾、5 披風。我們要將這些特徵簡略化後，在大頭娃娃造形中描繪出來。

這次我們將腳部省略，不過各位可以依照 Q 版變形的程度與喜好，決定要不要描繪出來。

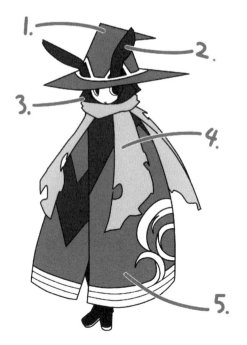

圖 3

將簡化後的剪影外形
與部位零件組合後描繪出來

將圖 2 的剪影外形，縮小高度簡略化處理後就成為圖 4。光是在這圖上著色就已經很有大頭娃娃的味道了（圖5）。

接下來讓我們把圖 3 挑選出來的部位零件畫上去吧。加上圍巾與髮型之後就成為圖 6。再添加衣服的圖樣修飾完成後，一個更有魅力的大頭娃娃就完成了（圖7）。

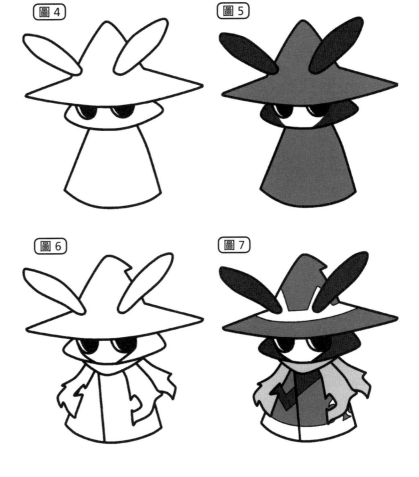

描繪圖樣或花紋時，也要意識到簡略化處理。如果都按照原始角色畫出所有細節的話，大頭娃娃看起來就顯得很雜亂。請隨時提醒自己要簡略描繪，畫面才會清爽。

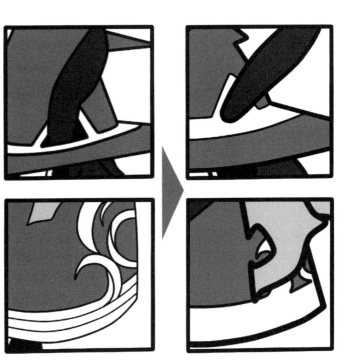

試著增添場景效果！

只要加上魄力滿分的場景效果
即使大頭娃娃也顯得超強！

場景效果指的是除了表情與服裝之外，針對人物角色的演出所進行的描寫。比方說強大的人物角色身邊會出現光芒環繞、火燄或冰雪滿天飛舞等等…。最近在手機遊戲的插畫常常可以看到這樣的表現手法吧。在此就讓我們來試著描繪以魔法力量為印象的場景效果。

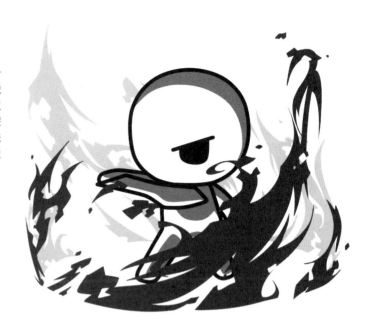

魔力的場景效果

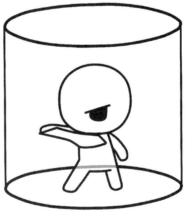

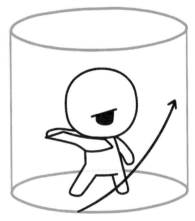

❶ 在人物角色的腳邊畫出一個圓。比方說魔法陣之類，圓形的結界非常適合用來表現魔法的力量。

❷ 在頭上也畫一個圓。接著以線條連接，就形成將人物角色包圍的圓柱。我們就是要在這個圓柱上描繪場景效果。

❸ 沿著圓柱，描繪出旋轉上升的線條。

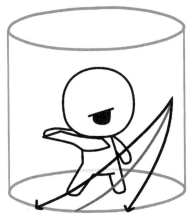

4 由線條的頂點向下畫出形成三角形的曲線。

5 重覆❸～❹的步驟，在圓柱上描繪出能量的波動。重點是要以不同的大小來營造出畫面強弱感。

6 將圓柱消去後，就像這樣出現了簡單的能量波動，環繞在人物角色身邊。不過目前這樣的魄力還嫌太薄弱了些。

7 接著我們以「波浪」為印象，畫出一個這樣的圖形。重疊後加上動感，並且塗黑。波浪尾端加上一些捲曲更佳。

8 將步驟❼的圖片，以電腦上的變形工具變形之後，加上動感就像這樣。

9 接下來以磚牆、土壁等「會崩毀的物件」為印象，畫出許多相連的菱形。中間也可以隨處保留一些空格。

10 以步驟❻的輪廓為參考，加上步驟❽與❾的效果。在電腦上一邊使其變形，一邊貼上圖片，營造出流動的感覺。

完成！

將輪廓線消去後即完成。將畫面遠方與前方的場景效果顏色加上變化，可以呈現出更有景深的感覺。

女孩子的服裝

水手服

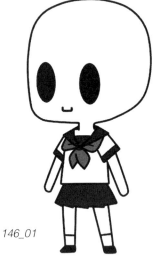

146_01

146_02

西式制服

146_03

146_04

夏季的清涼服裝

146_05

146_06

冬季的厚重服裝

147_01

147_02

奇幻世界服裝

147_03

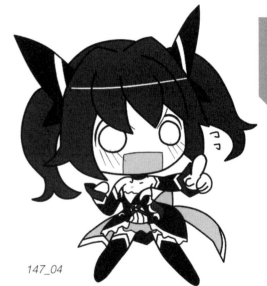

147_04

和風奇幻世界服裝

147_05

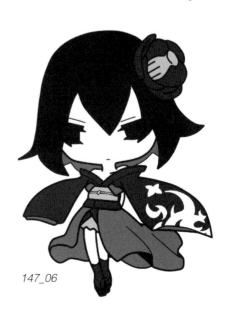

147_06

男孩子的服裝

▌學生服

148_01

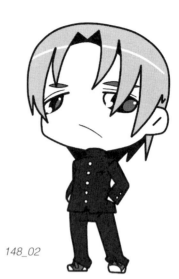

148_02

▌西裝

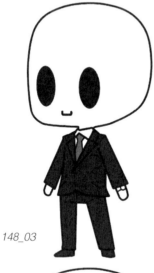

148_03

148_04

▌襯衫

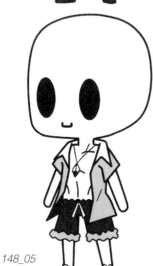

148_05

148_06

輕鬆的服裝

149_01

149_02

奇幻世界大衣

149_03

149_04

奇幻世界西裝

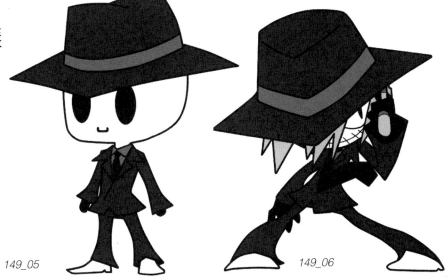

149_05

149_06

描繪插畫的製作過程

アルシュ

pixivID：15644318
Twitter：@kurainy3

這裏為各位介紹，運用可以隨身攜帶的平板裝置「iPad」來描繪插畫作品的範例。要準備大型的電腦和掃瞄器實在有點麻煩，不過還是想挑戰看看電腦繪圖的數位作品…有這樣想法的朋友請務必參考看看。

❶ 用鉛筆畫出草稿後拍攝下來

參考素體，在筆記本或素描本的紙張上畫出草稿。畫了幾幅草稿後，這次決定選擇你追我跑的兩人角色來正式完稿。只要使用iPad 的照相功能將草稿拍下來，即使家裏沒有掃瞄器也能將草稿轉成數位檔案。

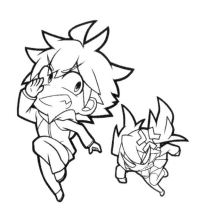

❷ 在 iPad 上用手指描繪出完稿線條

這裏使用的是 iPad 的繪圖 App「procreate」。也可以使用「ibisPaint」之類的免費軟體，想在iPad 上繪圖，還有其他各式各樣的 App 應用軟體可以選用。

描繪完稿線條時可以使用觸控筆，不過我們在這裏是用手指來描繪線條。在步驟 1 取得的草稿數位檔案上開啟新的圖層，像是透寫描圖一般畫出線條。

❸ 用毛刷工具加上濃淡就完成了條

「procreate」的毛刷工具種類豐富。選擇畫筆工具、描繪人物角色的服裝與髮色、塗黑陰影時的手感，相當接近使用一般電腦繪圖軟體的感覺。透過強弱有別的筆觸與上色，即可完成一件富有大眾流行感的插畫作品。

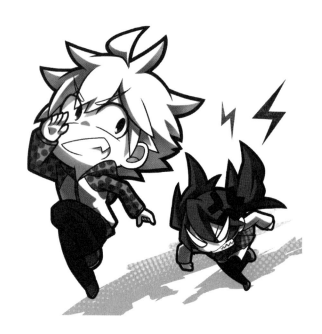

收錄本書紙本未能刊載的人物姿勢！

CD－ROM 的「bonus」檔案夾中，收錄了許多本書未能刊載的人物姿勢。請各位也務必打開檔案夾參考看看。

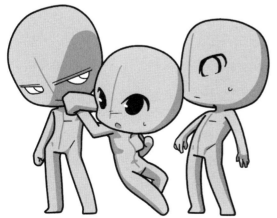

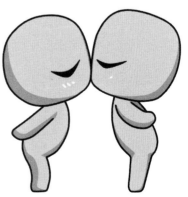

結語

──來自伊達爾 Yielder 的幾句話──

「你畫的第一張圖是什麼？」

我開始畫圖是在小學 3 年級的時候。
當時我有很喜歡的動畫作品，
想要將特別喜歡的場景「從電視畫面中保留下來」。

當然，在幼稚園和小學的課程裏都有畫過圖，
不過以「想要用畫圖把這個表現出來！」的心情，
自發性地伸手拿筆描繪，這是第一次。

當時的描繪技巧當然不能說是好，
然而當自己喜歡的場景在自己的筆下成形時，
那個興奮的心情，立刻將我的心給虜獲了。
這是我感受到畫圖這件事「好開心！」的一瞬間。

你畫的第一張圖是什麼呢？
現在是否還記得當初在畫圖時的開心感覺呢？

如果說你還沒有開始描繪屬於自己的第一張圖，
請務必試著踏出這第一步。
你需要的工具只有鉛筆和筆記本，
還有一份想要畫圖的心情就可以了。

作者介紹
伊　　達　　爾
Yielder

信條為「可愛＜帥氣」。
針對想要描繪 Q 版造形人物的人開設的講座
內容「Q 版造形人物素體‧姿勢集」，在人
氣插畫社群網站「pixiv」的同系列累計點閱
人數已突破百萬人次。

彩色插畫作品範例集

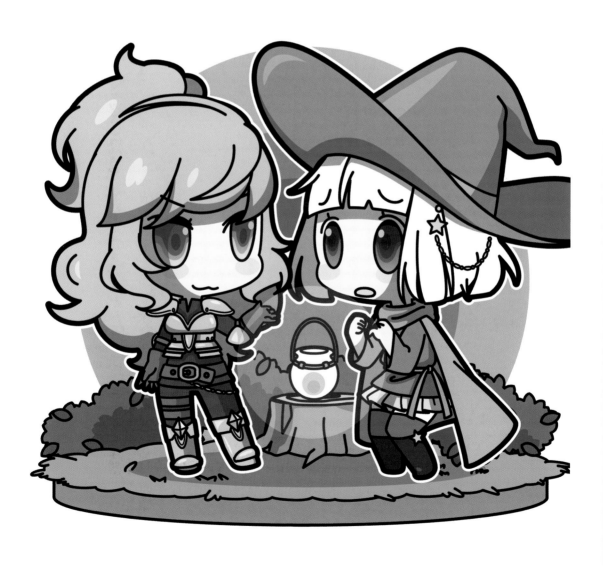

試著描繪彩色插畫！

範例作品插畫家
陸野夏緒

① 考量畫面的構成

這裏讓我們以使用影像處理軟體「Illustrator CS5」來描繪的步驟作為範例。這個軟體又被稱為「向量繪圖軟體」，是以線條與圖形組合的感覺來製作插畫作品。

這次的主題是「活力」「學校」「開心」。將使用的素體（023_06）置於中央，周遭設置一些小物品的輪廓來構成畫面。

② 製作人物角色與小物品

向量繪圖軟體會使用一種被稱為「路徑」的畫線工具來描繪畫面。如同紅色框起部分，畫線的同時設定塗滿顏色的話，可以提升作業效率。

描繪一個身穿學生服的女孩角色，再製作一些學校建築以及課桌、課本、筆記等，符合校園印象的小物品。

③ 配合畫面進行配置

搭配步驟 1 製作完成的構圖，將畫好的人物角色、小物品等配置在畫面上。學校建築整個放在後面，其他小物品呈放射狀擺放，營造出熱鬧的氣氛。為了要讓人物角色更加凸顯，先在女孩的周圍畫上粗線條，然後再用白線框住輪廓。

④ 追加一些小物品修飾畫面

因為畫面看起來稍微有點寂寞，於是再追加了彩虹。為了要表現出活力，背景加上放射線。不過如果放射線太明顯的話，目光很容易被其吸引，因此使用水藍色與藍色來溶入背景的天空。最後調整一下小物品的位置就修飾完成了。

完成！

高舉手臂、活力十足的女孩，從學校蹦出來的各種小物品，彷彿告訴我們令人開心期待的新學期就要開始。風格開朗明快的插畫作品完成了。

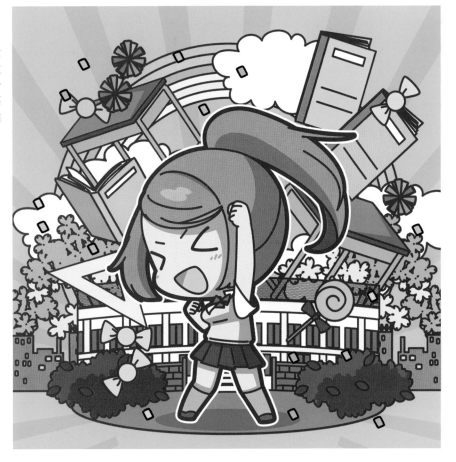

試著設定人物角色！

首先是要讓心中的角色印象自由發展

如果只是漫無目的地描繪角色，最後很難顧及整體的畫面設計。首先讓想要描繪的角色印象在心裏面發展成形，再試著將關鍵字描繪在筆記本上吧。

山　狗狗　貓咪

海　　奇幻世界

超級可愛　　帥氣滿點

校園

●使用的素體原形

046_05

① 描繪草圖

決定好要描繪具有超能力的角色。說到超能力，可以是折彎湯匙、符咒、神祕的天線等等…。將腦中浮現的關鍵字在筆記本上描繪出來，有時候還會因此延伸出其他新的創意設定。

② 勾勒出線畫

飄動的大衣外套、直挺挺的立領，表現出帶點「中二病」的感覺。再加上口中含著一根湯匙，更增添畫面的強弱張力。於是，一個在校園科幻劇情中活躍的人物角色就此誕生了。

完成！

滿天飛舞的符咒與背後的圓形圖樣，營造出超能力的力量感。以藍色與紫色為主要色系塗上色，表現出黑暗的氣氛之後就完成了。

●使用的素體原形

076_06

① 描繪草圖

決定好要描繪單側馬尾的女孩子。雖然活潑開心,但背後又有惡魔的翅膀,所以也希望加上一些可怕的氣氛…,心裏不斷浮現角色的各種印象。

② 勾勒出線畫

服裝不光只是可愛就好,刻意描繪成破破爛爛的樣子,讓畫面增加一些張力。於是,一個既可愛又帶點可怕感覺的人物角色就此誕生了。

完成!

藍色的漸層效果營造出恐怖故事的氣氛。另一方面,加上月亮、星星這些明亮的反差色,呈現出「雖然可怕,但好像很歡樂」印象的一幅插畫作品。

描繪具有動感的姿勢！

●使用的素體原形

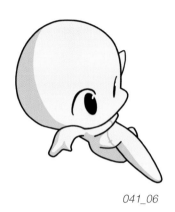

041_06

① 描繪草圖

這裏是以被人追捕中的怪盜角色為印象。為了要表現出逃脫時的輕快動作，選擇「向側跳躍」的素體姿勢來描繪草圖。

② 勾勒出線畫

將主要角色與背景的檔案分開，畫上正式線條。此時將角色與繩梯以不同圖層描繪的話，後面要做調整時比較方便

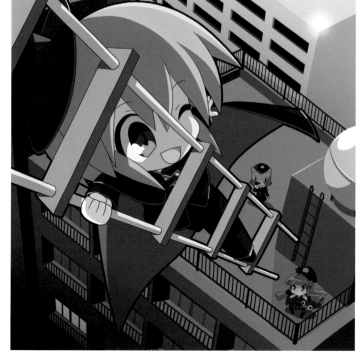

完成！

為了要營造出夜晚的氣氛，以偏藍的色調上彩色。最後將凸顯出景深的大樓背景組合在畫面中。

描繪獨特的姿勢！

範例作品插畫家
おさらぎみたま

● 使用的素體原形

102_04

① 描繪草圖

透過腳被抓住倒吊的素體姿勢，連想到抓娃娃機台內被抓起的大頭娃娃。描繪出垂下的頭髮，呈現角色倒吊的氣氛。

② 勾勒出線畫

在草稿上開啟新的圖層，畫上正式線條。將角色外側的線條加粗，讓主角的大頭娃娃更加顯眼。

完成！

使用粉彩色調來呈現開朗明快的氣氛。背景的主線使用茶色，主角的大頭娃娃主線使用黑色，讓人物角色可以凸顯在整個畫面當中。

工作人員

折頁／專欄／作品範例
陸野夏緒
メカコ
すずか
おさらぎみたま
ぽぬ
アルシュ

封面設計
戶田智也（VolumeZone）

本文排版
戶田智也（VolumeZone）

編輯
S.KAWAKAMI

企劃
谷村康弘「Hobby Japan」

超級Q版造形人物姿勢集：大頭娃娃篇

作　　者／伊達爾
譯　　者／楊哲群
發 行 人／陳偉祥
發　　行／北星圖書事業股份有限公司
地　　址／新北市永和區中正路 458 號 B1
電　　話／886-2-29229000
傳　　真／886-2-29229041
網　　址／www.nsbooks.com.tw
e - m a i l／nsbook@nsbooks.com.tw
劃撥帳戶／北星文化事業有限公司
劃撥帳號／50042987
製版印刷／皇甫彩藝印刷股份有限公司
出 版 日／2016 年 7 月
I S B N／978-986-6399-40-4　（平裝附光碟片）
定　　價／350 元

スーパーデフォルメポーズ集 チビキャラ編
©Yielder / HOBBY JAPAN

國家圖書館出版品預行編目（CIP）資料

超級Q版造形人物姿勢集. 大頭娃娃篇 / 伊達爾
　著; 楊哲群譯. -- 新北市 : 北星圖書, 2016.07
　　面；　　公分
　　譯自：スーパーデフォルメポーズ集チビキ
ャラ編
　　ISBN 978-986-6399-40-4（平裝附光碟片）

　　1.漫畫 2.繪畫技法

947.41　　　　　　　　　　　　105007890